U0031338

非藝評的書寫

Nothing about Critique

給旁觀者的藝術書

高千惠 著

藝術家出版

Nothing about Critique

藝術家出版

序 | 寫給旁觀者的藝術書

　　藝評原是一個「無度國」，因為藝術行銷過程的需要，竟然變成視覺世界的「有國度」。原來一己的抒發，竟也可能成為眾人橫涉的公共場所。然而，藝術家、藝術作品、旁讀者、評論者，乃至評寫評論者，以及那正式具名發表者，還有不具名的旁論者，都無法在彼此間劃上等號。畢竟，唯心的藝術領域是開放的世界，每個人可以用自己的方式去分割、經營出自己想像的藝域與異域。

　　智利詩人巴貝羅・納魯達(Pablo Neruda)的〈南方之海〉，曾以視覺手法描寫了一個濃濃的孤獨情境。那海邊具有魔魅的吸引力，總覺得很多人都單獨去了那個地方，但彼此不相信，竟然有這麼多人都去了，但也都回來了。從此，仍然不相識，仍然以為那是只有自己才知道的地方。如果在那人眼角餘光看到一匹馬的行去蹤跡，在那人轉身之間嗅到一股陌生的風，在彼此間發現相隔一大片淋著雨的汪洋大海，那不需再去重複印証，當知你也去過了。納魯達的海是這樣子的——

這是個孤獨的地方；我早提過

它是那麼那麼地孤獨

地界覆滿海洋

沒有人只有一匹馬的足跡

沒有人只有風，沒有人

只有雨落在海水裡

沒有人只有雨籠罩著整個洋

　　對於生活所視之事物，任何長短文字也沒有辦法去充當他者眼睛與心思的代言人。就像前後去過了那個地方，不表示我就懂你了。從此，你做你的，我讀我的，像垂直的雨落在水平的海上，也是一種相遇的方式，也是一種本來就彼此孤獨的複次景觀。這麼想，又如何能期待書寫的一時文本，能夠變成藝術事物所要的戀人絮語呢？藝術書寫者，只是在相關於藝術的影子裡生活，陽光的歸你，納涼的是我，兩個世界綁在空氣裡，但不要幻想我必須等於你，或是有你才有我。你我都走了，天空還在。他說，我剛從一個海裡升上來。

　　就是這情境，使藝術家、藝術旁觀者與藝術書寫者，或許似曾相識，或許失之交臂，或許形同陌路人。因為有人用做的，有人用看得，有人用寫的，藝術世界既是私有也是公產。此書，是以一個藝術旁觀者的立場書寫，它既非單純客觀的引介，也非關主觀的批評。它記錄個人在跨世紀前後所看到或接觸到的觀看對象，同時包括一些感想、一些年代情境，一點點那個來去中的大海景象。

高千惠

目次

Nothing about Critique

跨世‧舊塵

卷一

歐拉可的神話與預言

第
1
篇

在希臘神話中，歐拉可（Oracles）是能夠未卜先知的祭壇聖地。在這個屬於太陽神阿波羅統管的神殿，祭司們用四種不同的通靈方法提出預示，一是口語的歐拉可，二是手勢的歐拉可，三是解夢的歐拉可，四是陰界的歐拉可。

最負盛名的口語歐拉可是戴拉菲克的歐拉可，女祭司們叫琵莎（Pythia）。這個角色最早是挑選年輕的女孩擔任，而後，基於可能發生的種種原因，又由五十歲以上的老女人穿著年輕的袍服代替。琵莎的預言最初是一年一度，日子選在阿波羅的生日，晚後，大概因廣大信徒所需，發展成每日都能提出預兆。當琵莎提出預示時，代替她翻譯神喻的男祭司叫普菲特（Prophtes），這個名詞後來成為英文裡預言家、發言人，或是提倡者（Prophet）的指稱。戴拉菲克祭堂歡迎希臘人，也歡迎臨近的小亞細亞、義大利等鄰國居民前往問卜。一直到第四世紀，歐拉可神殿可以說是環地中海一帶香火鼎盛的民間信仰中心。有一則高度影響歐拉可神龕的傳說是，羅馬在一次攻打波斯的戰役之前，將軍派了六名化妝的手下前往歐拉可問卜，歐拉可開示，六次皆稱「帝國會滅」，於是羅馬人翻山越嶺，渡過邊界，戰爭結果是帝國真的滅了，但被滅的是羅馬一方。羅馬人甚怒，責問歐拉可，歐拉可仍然一本初衷不改地回答：「帝國會

滅，但神喻又沒有說是哪一個帝國！」

戴拉菲克的歐拉可在20世紀的股票金融界裡又復活，經濟雜誌上喜用「戴拉菲克的歐拉可」形容股市分析員，尤其是他們在電視上報導：「現在正是買進與賣出的時刻。」更是言之若有成竹在胸，聞之又令人彷墜五里霧中。在文化界，角色最傾向歐拉可的，便是藝評者，而且是視覺藝術上的藝評者。藝評的角色，類似藝術與群眾之間的靈媒，這項傳達溝通的工作，包括要能解讀藝術家的無聲唇語，要能熟悉理論與符號上的手勢，要能從表相剖析出不同意識層面的象徵意義，還要能夠與已經成爲歷史的種種藝術生態做往來的比較。

近代藝評者，基本上都是要擁有四項本能的歐拉可，但是藝壇的歐拉可香火要鼎盛，同樣要擁有被群眾好奇與需要的生態條件。在荷馬史詩裡的伊底帕斯詩篇裡，解開獅身人面獸之謎，弒父返家而又娶母爲妻的伊底帕斯原本可以安享天年，但唯恐預示靈驗而又不爲人知的歐拉可，竟執意要伊底帕斯王找出弒父兇手，結果導致喬卡絲塔王后自殺，伊底帕斯自毀雙目，而整個王朝崩解。歐拉可有意的宿命運作，在此可視爲一個隱喻。1971年，美國藝術學者傑克‧本漢（Jack Burnham）在《藝術的結構》一書中，也曾用伊底帕斯情結來剖析藝術家與藝術史之間的關係。他提出獅身人面獸所提的謎語，代表藝術家必須面對的藝術迷思，藝術家必須通過迷思的考驗，進而毀滅一段如同父權的藝術史，而使自己也成爲藝術史的一部分。這個比喻，交代了藝術家破壞傳統與承續傳統所擁有的矛盾事實。然而，本漢先生並沒有提出那個躲在角落不甘寂寞的聲音，如果我們視藝評如同歐拉可的角色，亦不難理解，爲什歐拉可一定要煽動伊底帕斯去面對殘酷的眞實。歐拉可在此處，代表了一

股發酵的力量,其預示不見得一定準確,但在推波助瀾使常態發生變化的過程裡,這是一個可設定的基數,也是一個無法掌握的變數。

用歐拉可的故事做為引子,主要在於點出藝評這個角色的位子與功用,只要藝術仍然具有難解的迷思,藝評的角色一定被需要,而藝評被需要與否,與其言說的影響力有關。在藝術市場蓬勃時,藝壇歐拉可的角色更容易被神化,成為欽定藝術有形價值的市場分析員,以背書角色為集體造勢,也可能間接顛覆了平靜的藝壇生態。

藝評文字的歐拉可化,最明顯的是那種放諸四海皆準的曖昧,但比歐拉可更糟的情況是,歐拉可沒有人情干擾,藝評者卻得看天看人吃飯。你寫的準不準,判斷得好不好,不是可以生存於藝壇的條件,尤其是要報喜不報憂,鼓勵多於批判,否則很快就門庭羅雀,不知不覺就從廟堂變成自言自語的行遊詩人。一般稱一位藝評者具有修辭能力,往往是暗示藝評者用字遣詞謹慎,也說明藝壇裡的無形文字獄是存在的。另外,當代藝評歐拉可也在式微中,今日才依藝術家所提供的訊息,稱其為多看好的水墨家或裝置家,明天他就變成油畫家或行為表演者,他千變萬化,你鞭長莫及。所以大多數當世藝評者面對自己曾寫過的文章,修辭一如簽卦,斬釘截鐵處常常變成自打嘴巴。然而,任何有關評論的語文,仍然都是一種辯証的技術使用,藝評的實踐與修辭被視為比較藝評的一個標準,不妨就當作是方法學上的一種需要。

藝評的「實踐計畫」及「修辭策略」,此一題綱之設定,事實上,也正替藝壇生態作了一個撰述意識上的註腳。「實踐計畫」指的應該是藝評的動機、溝通方法與目的;「修辭策略」指的應該是

引導讀者信服與接受的撰述手段，這是藝評不同於一般創作文字之處。另一個使藝評有別於藝術史研究的地方，是藝評與當下社會文化的互動關係。不管是宏觀的或是微觀的藝評，藝評本身通常要具有時代性的觀察與視點，是故，藝評也可以反映文化現象。藝評的美學主義與其辭文字的用法，表面上似乎具有帶動群眾品味的影響，而底層實則是反映集體共識的效應。在藝術史上，凡是具有影響性或趨導性的藝術言說，都與水到渠成的大文化生態有關，因為文化生態需要轉機，介於新舊思維之間的傳訊者職責添重，最後，也會對藝評產生神化的期許，覺得藝評可以視為一種文化戰略計畫運用，經過策略的運作與操作上的實踐，可以更改藝術文化發展的宿命。事實上，集體運作的美學主張或許可以改變藝術史，但真正的藝評，很難局限在一家學說之內，其反對與贊成，都可能促導或阻礙一項美術運動的發生速度。

　　藝評雖可以影響藝壇生態，但真正具有實質侵蝕力的是眾口鑠金下的美學共識，並且以排他的方式，摒除了其他的藝評觀點之存在。結黨營私者不算，歷史上具影響勢力的藝評並不多。19世紀中期，英國藝術作家與社會改革家約翰‧羅斯金的藝評曾引導英國半世紀。他曾為泰納辯護，又擁護前拉斐爾學派，亦曾因文字與惠斯勒對簿公堂，算是極有勢力的藝評者。至於印象派與野獸派的正式立名，則是兩位名字不曾見報的反對者之藝評觀點。「印象」與「野獸」都是非常直接的視覺形容詞，但也隨這兩大美術運動而不朽。高更象徵式後期印象主義，為其黃袍加身的是阿伯特‧歐瑞爾（Albert Aurier）。歐瑞爾在象徵主義風行的1890年寫了一篇「批評新方法論文」，提出的是以象徵的角度觀讀作品。1891年，他又寫出「繪畫象徵主義裡的高更」，用高更的作品印證了他的批評觀點。20

世紀初的表現主義與立體主義，以藝術家個人的美學主張掛帥，也促成新造形與構成主義。達達與超現實主義是正式由文藝團體運作的一個藝術運動，其宣言無異於是一個批評的標準。超現實主義的文字舵手布荷東，曾以其批評的觀點結束了形而上主義的奇里訶之地位，並迎進了新形而上品種的馬克·艾倫斯特。布荷東的理念一度影響了社會的風氣，在講求自由、開放、政治化行動的藝術史裡，超現實主義藝圈裡的醜聞與謠言最為鼎盛。

　　近代用獨特的藝評觀想改造世界的野心家首推希特勒。希特勒在1937年發表的「德國藝術大展」演講，界定了什麼是偉大的藝術，什麼是頹廢的藝術，造成歐陸藝術大出血，藝術家紛紛流亡美洲。希特勒的藝評觀點並不可怕，可怕的是發言者掌握了實踐的指揮權力。在同時期，1936年美國政府進行聯邦藝術計畫推廣，負責人卡希爾（Holger Cahill），提出了藝術與社會的實用與互惠觀點，對當時尋求生活與生存的年輕藝術家而言，則是很吸引的合作計畫。這項運動不僅為美國經濟與藝術窘境止血，在戰後又新陳代謝出具大美國景觀與國家主義兼融的抽象表現主義，畫家群幾乎是聯邦計畫的原班人馬。這也是文化政策變成藝術指標的一例，凡文化政策指標出現，資源分配方向底定，那個年代的藝評往往最無力，但也是最蠢蠢欲動的前兆。

　　1949年，美國國會議員當德羅（George A. Dondero）也有他的藝評觀點，這位恐共時期的共產終結者發表了一篇〈現代藝術臣服於共產主義〉。他很能夠以政治來詮釋藝術，提出當時所謂的什麼主義都是舶來品，如何能移植到美國？立體主義旨在破壞秩序，未來主義旨在以機械的神話進行破壞，達達主義旨在荒謬的破壞，表現主義則是用原始與精神病進行破壞，抽象主義是腦內風暴的破壞

產品……。甚至，他還指出當時住在美國的勒澤與杜象是將顛覆美
國傳統的禍首，一時間，藝術家都像是有陰謀意圖的破壞份子。不
過，美國究竟是一個大眾媒體實踐力大於政治人物實踐力的國家，
繼起的專業藝評家後作力也不小。如格林柏格（Clement
Greenbag）、羅森柏格（Harold Rosenberg）與克來瑪（Hilton
Kramer）等人，與藝術家同步聯手，再造了美國戰後的藝壇地位。
這些藝評家為當時的藝術現象決定了不少名稱，例如「Post-
painterly Abstraction」—後繪畫性抽象，是來自格林柏格，至於
「Action painting」—行動繪畫，則來自勞生柏格。

　　60年代是動盪的年代，藝壇的歐拉可又有許多發揮的餘地，而
且後現代語彙的解構現象，也使善於讀唇語、看手勢、挖意識、找
歷史幽靈的藝壇歐拉可擁有更廣大的發言與發揮空間。平面書寫不
足，寫而優則導，由藝評邁入主題策展的評述者逐漸興盛，但嚴格
說來，由藝評者策畫的展覽作品，提出的主題觀點並不是一種藝
評，而是另一種大型的主題創作。1967年，義大利的傑曼諾・塞倫
特所主導的貧窮藝術，發表的文章是「宣言」，不是「藝評」，但他
的「宣言」，後來成為他主觀的審美品味。70年代後期，義大利人奧
立瓦的超前衛，提出的也是一種形式上的發現。這些撰述者的展覽
組織模式，都是以個人美學主張做為扭轉藝術導向的方針，既然是
自己支持自己的觀點，自然也不構成批評的條作。

　　所謂藝評的策略與修辭，原來意指的是，用什麼文字與理念上
的說服材料，爭取藝術人士的多數信服。但是，這是藝術評述者個
人能夠運作出來的嗎？在近代藝術史上，其實並無顯著的權威的證
明，但評述逐漸領導展覽方向，卻是有渠成之勢。藝評者進入展覽
的領域，如同歐拉可放棄解讀與傳遞的工作，直接也頒發出玄妙的

神諭。久病成良醫，解讀過各式各樣的藝術形式、內容與精神之後，事實上，很多藝評者也儼然擁有一套屬於自己的導演模式，這也是晚近藝評者竄入策展領域的原因之一。此趨導現象，說明藝評的發言空間正在擴張，一件作品、一個團體、一個運動、一個區域文化的切割，再到一個總

■ 希臘戴拉菲克神殿曾是預言者的廟堂

體現象的呈現，藝評的角色愈來愈不單純。

　　藝評有層次與領域上的畫分，從神說聖諭到雞毛令箭，皆涵蓋在這項吹毛又求疵的工作裡。究竟藝評除了在藝壇發生效用之外，在藝壇之外的社會文化又有那些特效功能？此答案應該還是隨著「藝術」如何被社會文化演義而決定。藝術進入市場，藝評成為一種投資報表；藝術成為當代文化圖象，藝評便是一種現場的口白記錄；藝術成為區域色彩，藝評便成為區域色彩學的分類黃頁；藝術成為生活的品味，藝評便是舒適合法化的證書；藝術成為精神宣洩的管道，藝評便是一大疊憂鬱病例的文件；藝術成為創作競爭力的對象，藝評便是想像力的考古經典。藝術不需要向藝評陳情要求背書，或結盟作戰，藝評者彷若是人文氣象觀察員，他們總是會聞風而至，說明或傳述正在醞釀或已成勢的文化現象之來龍去脈，像過境的颱風，不太負責任地行過，留下一些有待整頓的後設痕跡。

　　藝評歐拉可的神聖性與世俗性，如其天性，令人捉摸不定。藝評究竟是什麼？這個高帽子愈來愈像莫須有的反扣帽子，讓被稱為「藝評」的人，戴得好不自在。

黃昏的啼聲

第
2
篇

　　初居芝城的時候，一位大學同學遠道來訪，因爲都曾是美術系學生，就想帶他逛這裡的美術館。對方正在紐約創作，他說他不想看美術館，只想在城市裡走。後來，陸續發現很多美術系學生不喜歡逛美術館，尤其是那種綜合經典性質的傳統美術館，覺得了無生氣，干擾原創意。不知道自己是不是年輕時，心就提早老一半，一旦年齡漸長，另一半營養不良或不曾長大過的心就要作怪。個人倒很喜歡陰涼而少人煙的古老美術館，就像少時住在故宮博物院附近，覺得坐在一個不見天日的藝術墓穴裡打瞌睡，睜眼閉眼，都有一種祥靜的安全感。另一個眞實是，美術館內的空調，溫度總是特別沁涼宜人，你的毛細孔在那裡略爲收縮地微微弛放，像貼著一床冰枕，可以時醒時睡，不慍不火，彷彿也會不衰不老，代謝緩慢得讓人以爲有延年益壽的功效。酷暑寒冬，繞一下後山小徑，走到「後宮」視聽室睡個長長午覺，竟成爲一段歲月的記憶。至今，每次看完熱鬧呱噪奇情猛暴的當代展，就會想找一個暫歇的墓穴調養氣息，養足氣，自覺像個脫胎的活神仙，馬上又情不自禁地要去補啖一些人間煙火。

　　美術館常被視爲藝術作品的墳場，這看法不太公平。同樣，老藝術家的作品是不是一定了無新意，成爲市場轉售的高等物品，這

17

也非是定律。藝術創作者大都很怕「老」，因為這個「老」相對於「新」，對藝術家與藝術作品是雙重打擊。當代藝術不斷挖掘新秀，以世代交替的成績作為登上國際列車的票根。藝術家年過五十，就是有翻新之作，也常讓人覺得像彩衣娛親或是東施效顰，並不容易被認同。但老而彌堅，老而激情的作品仍然有，它們顯示出藝術家一顆依舊好奇的心。一般而言，跟天賦有關的文藝或技能表現，文學藝術比音樂運動耐老，而一旦進入宗教或哲學境界，則愈老愈有價值，因此，跟人生有關的作品，往往薑還是老的辣。

　　文藝創作者的黃昏激情，常有其美麗與突兀的一面。除了芝加哥藝術館常推出「老人家的大展」，幾年前芝加哥論壇報也刊出一項研究報導，特別羅列了愈老愈有成的創作者，竇加便是其中一位。回溯竇加的作品，多數觀眾會同意他真的具有老而猶敢伏驥而行的勇氣。1996年，芝加哥藝術館曾透過與英國倫敦國家藝廊，進行長達六年的企畫合作，而後推出了「竇加——超越印象主義」百幅作品展。這項展覽，特別鎖定在竇加年過半百之後的作品蒐集。誠如竇加的藝術同儕雷諾瓦對竇加的定論：「如果竇加的生命只有五十年，他將會被人們記取他是一位優秀的藝術家，如此而已。五十歲之後，竇加的作品才算真正成全了今日的竇加。」

　　竇加是在五十歲之後才被視為印象派畫家的一份子，但他晚期的作品，在今日看來並不僅僅是趕上這支當時的新藝潮而已。他的晚期風格銜接了後期印象派大師塞尚的新視覺論，同時也出現了野獸派、立體主義與未來主義的前驅架勢，從他的芭蕾舞女與沐浴著等作品結構，我們皆可以條理出竇加如何有計畫地探索他從傳統邁向現代主義的藝術實驗過程。

　　這項展覽所提出的作品，深刻地呈現出一個藝術家在創作力日

趨巔峰,而生理機能卻逐漸江河日下所迸裂出的藝術火花。竇加晚年視力日漸衰弱,在六十歲時已自言其視力「如同老狗一般」。面對經紀人,他抱怨道:「一如藝廊旗下的奴隸」。但這些並沒有消減他對於藝術創作的激情,他的晚期作品反而充滿歲月累積出的悲愴生命力。

竇加在五十歲之後放棄了過去歷史性主題的創作,而以所處的「現代生活」作爲描繪的對象。他在1880至1890年間的作品,緩緩中不乏激進地逐漸完成個人的藝術轉型。此外,竇加的晚期作品幾乎都是女性模特兒的題材,他素描模特兒的各種姿態,根據姿態再完成著裝或保持裸體的舞者與浴者等畫面構成。這些姿態,可能是凝止的,也可能是連續動作的,其最有名的晚期作品之一,是1893至1898年完成的〈四位芭蕾舞者〉,出現了類似未來主義追求同一時間連續動作的預示排演。竇加曾稱他畫女人,並不是把女人當女人,只是視她們爲一個由色彩與線條組合出的形體,其實,就像是一種「動物」吧!他曾如是說。

除了描繪特別的家族肖像之外,竇加對於女人的容貌似乎一直避免強調個體特徵。在1868年左右,竇加便曾描繪他當時的好友馬奈與其夫人的居家圖。馬奈夫人是一位女鋼琴師,竇加拿這幅畫與馬奈交換,獲得馬奈一幅靜物寫生。不知道是馬奈夫人不滿意,還是馬奈本身無法接受,馬奈居然用剪刀把畫面右側的夫人彈琴部分剪掉了。竇加後來在馬奈的畫室發現這件被損毀的作品,憤而取回,並寄還馬奈的靜物,在便條上尖刻地寫到:茲奉還閣下畢生「菁華」之作!

事實上,竇加看女人的方式,在當時的法國沙龍社交圈是不容易被理解的。在崇尚光線、色彩、明麗的印象派時期,竇加自謂的

「沒有比我的藝術更不自然的事物」一語，便說明竇加對視覺所見的真實並不抱持著真正的興趣。他對事物的看法，往往來自個人內在的深刻體驗。至於竇加對於女人的真實感受，讓人覺得他好像是一個厭惡女人者。在一本有關《印象派畫家》書中，作者曾引述竇加對友人喬治·莫爾的話：「這畫中的女人，對我就好比只是一種忙碌的動物，像一隻舐清自己身體的貓兒。」我們看竇加的女人，的確不像是理想中的女人形象。他畫女人打哈欠、梳頭、沐浴、疲累、無神，完全像是從一個鑰匙孔裡偷窺一種動物的最日常生活舉止。沒有修飾，沒有美化，那種布爾喬亞社交名媛的甜美與端雅，在他的畫面裡不復可見。即使是在他一幅描繪一對男女在酒吧飲苦艾酒的名作，裡頭的女人是採用他的演員朋友艾倫·安迪兒作為模特兒，畫中的女人，亦令人感到一種毫無神采的氣色。他畫燙衣服的女人，也是使用模特兒，而捕捉的表情，同樣是呆滯而冷漠。竇加看女人，似乎已剝掉他們一層皮相，透視出十九世紀末期，這些芭蕾舞女、女演員、模特兒等女性日常生活裡真實的苦澀與漠然的態度。無怪乎當時的小說家左拉承認，竇加的畫面曾啓迪他社會寫實小說的靈感。

然而，我們19世紀末另一位偉大的藝術家，情感豐盛到難以自我負荷的梵谷，卻在青春當際時看出這位前輩畫家的心理情結。梵谷在寫給他的朋友巴納德（Emile Bernard）的書信裡，以「臨床經驗」似的看法指出：「竇加的作品陽剛氣盛而又不帶個人情感，這顯然是因為他視自己是個小小目擊頹廢與淫逸念頭的見證者。他視這些人為某種動物，而此物比他還強壯，這物是有性別的，而且還有性的意味，他如此精準地描繪它們，正因為他沒有這種性的潛能。」

　　竇加在五十歲時也對他的雕刻朋友亞伯特・巴斯隆(Albert Bartholome)述及他年歲上的焦慮。他提到：「是五十個歲月讓我心裡感覺如此沉重？還是我的心臟不行了？人們以為我是開懷的，只因為我是笑得這麼痴獃、順從。我正在讀唐吉訶德，哦！多麼幸運的人，多麼榮耀的死！我那些自以為強盛的日子哪裡去了，那些充滿合理邏輯與計畫的日子。我正在快速地下滑，滾到一個我不知處的地方。」竇加晚年不僅健康下滑，經濟下滑，他的心情也下滑到一個憂鬱而孤獨的深淵，他曾悲悽地對亞伯特形容他的心：「正如同芭蕾舞者的鞋面綢緞，淡淡粉粉地，不斷在褪色中。」

　　竇加一生也有女性朋友，像莫莉索與瑪麗・卡賽都是屬於藝術上的同道密友，然而，在塞尚選擇靜物作為藝術革命的實驗對象時，出身於富裕家庭的竇加，還是難以忘情他曾參與無數的歌劇廳、馬場與芭蕾舞廳，而女人一直是他鍾愛的一種靜物。在當時的印象派畫家當中，竇加算是極高層次生活的藝術家，並且曾經有一齣歌劇出入卅七次的紀錄。也正因為他的生活不虞乏匱，他不必描繪甜膩的布爾喬亞畫面去討好沙龍與藝廊，反而更能從布爾喬亞的生活舞台，轉到幕後的生活寫照。他看生活幕後的女人，不管是基於因無力掌握，還是天性的排斥，最終皆將她們視為一種純粹畫面實驗的對象。他的題材選擇，難以掩飾地表現出這位畫家的中老年，正是以一種也是屬於動物本能的眼光來描繪他所謂的「動物」，而這眼光裡，同樣含著年老色衰的共憐與悲苦。從另一角度看，這些毫不具肉慾與性感的女人，也以僅有的肉身軀體，重溫了這位老畫家的創作力。

　　竇加不諱言他對青春已逝的事實體認，也沒有去強調他自己是否仍持有旺盛的本能慾望，他全神貫注於藝術生命的另一起延續可

能，把屬於當時女人的幕後生活與自己對歲月的感觸，一併轉化到他的畫面裡。這些芭蕾舞女的肢體，與浴洗前後的女人胴體，象徵了血肉之軀的必須存在。這存在，是因為竇加對於生命一直有著一股強烈的激情，即使在力有未逮之下，他還是要從這些形體裡擠出最後的創作力量。他的晚期作品，一方面因視力的關係而無法再做精細的描繪，另一方面，他努力掌握到素描性的強勁與粉彩下的蒼茫，並且在他講究的學院式結構裡，分割出歸屬於現代主義的空間性與時間性。他的作品也是一部當時藝術史的演進縮影，呈現出一個年長保守的創作者所經歷的年代洗禮。他曾走過學院的古典歷史，停駐於寫實主義的陰影，眩於印象主義的光暈，再眺望了後期印象主義者塞尚式的空間，也隱隱表露了高更式的象徵、梵谷式的表現，若一座橋樑般地搭上了後來的野獸派與未來主義。這些雜陳的創作元素與實驗方向，使他也以個人風格擠身於19世紀末現代主義的跨世一員。而這些程序與步驟，都是在他五十歲之後才更確定地展開。

由於竇加晚期的作品風格轉變，宛如一部十九世紀末期的藝術史演進期，當時芝加哥藝術館的展覽形式也是依照當時竇加的晚期風格類別，陳列出他貫穿歷史歲月的藝術腳步。在第一展覽室裡，首先標出竇加面臨記憶與生理負擔下的藝術情境，展出的是他描繪父親的肖像與自畫像。這兩個題材，顯示竇加面對失落的情感，一則悲悼失落的上一代，一則悲悼自己失落中的青春。另外，一幅〈謝幕的芭蕾舞女〉，則反映出他腳跨在過去與未來之間的藝術新思考。他的芭蕾舞者之姿，很少停留在翩翩起舞中的完美時刻，不是艱辛的練習或疲倦的休息，便是刹那間一種不甚優雅的凝止動作。1890年之後，他的背景處理呈現出新的表現方向，開始出現表現

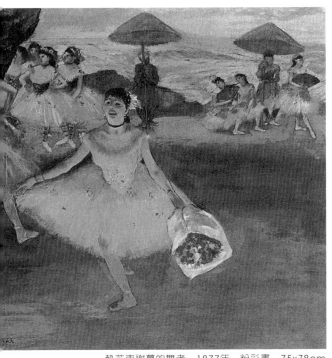

■ 執花束謝幕的舞者　1877年　粉彩畫　75x78cm
巴黎奧賽美術館藏

的,抽象的意象空間。事實上,從竇加晚期的作品裡,觀者的確看到他不僅在色彩上可以與提香晚期的繪畫產生對話,對於人性悲苦面的陳述,也可以與米開朗基羅晚期之作有所呼應。

在第二展覽室裡,展出的是竇加1855至1886年的作品,這段時期是他被同儕譽爲相同年代「優秀畫家」的階段。第三室則呈現他在1880至1890年的轉型作品,從素描與模特兒的姿態研究中,觀者看到竇加不斷從他的舊作中革新,同一個姿態被反覆用來改造與實驗,這種對照,可以在第五室的雕刻作品裡,看到他如何用素描作爲三度空間創作的藍本。竇加承認他熱愛素描,即使在相機已逐漸成爲藝術創作者的工具之際,竇加似乎從來沒有喜愛過鏡頭底下的材料。他一直利用傳統的媒材從事他的實驗,他使用筆、粉彩筆、油彩,反覆在類似的姿勢造形中尋求變化,這使他晚期的作品看起來欠缺完成度。另外,在第四室裡,觀者也看到他單色的色調實驗,這種對於單色調與單調主題的試探,包括他從舊作部分構成中取出的局部練習,強制觀者察覺到他對於時間與記憶的頑抗抵制力

量。他在自己過去與現在的作品裡，營建一種進化的關係，主題不變，但是畫境變了。

第六到第十室，提出了竇加芭蕾舞者之外的其他晚年重要畫題：梳髮的女人、沐浴的女人、人與風景，以及俄羅斯舞者。在1890年代，梳髮中的女人是竇加偏好的畫題之一，在傳統上，這個主題總是被處理得非常柔媚性感，但竇加筆下的梳髮女人卻是處於一種拉扯中的痛苦狀態。他一幅以紅色為主調的梳髮作品，色彩紅如一團燃燒的火焰。竇加根據他在義大利習藝時對威尼斯畫派的記憶，將色彩大膽地用在一個極具戲劇性與心理性的梳髮情境，讓人強烈地感受到他在生命的餘暉中，連髮膚間的糾葛搏鬥，都要如此炙熱地燃燒火化一番才行。至於他的浴女作品，真的如其所言，像極了一隻隻正在清理毛髮中的動物，她們在大浴巾裡擦拭身體，許多抬腳入浴缸的動作，根本來自芭蕾舞班的模特兒抬腳與劈腿間的姿勢。他用最原始的眼光來畫最原始的動作，這使他的沐浴女人失去煽情的性感，她們女性化的軀幹裡頭，好像盛裝的是一個苦澀、老邁的靈魂，透過沐浴淨身的動作，意圖洗滌附著在身上的皺紋與污垢。

相較於印象派畫家對於自然風光的熱衷，竇加的風景作品很少，他也似乎不像一個喜歡曝曬在陽光底下的人。風景之於他，彷彿比人體素描更為喧嘩、吵鬧而無法忍受。但是他晚年的幾幅「風景」作品，卻令人有意想不到的奇異光彩。竇加的戶外風景頗具神祕主義色彩，可以說是一種人化下的自然，其中有一幅以淡綠山丘為主的風景（Steep Coast），在視覺距離下，可以明顯地看出是一個側身躺臥的女體，這個女體，自然也是來自他過去素描過的芭蕾女模特兒。在這幅作品之側，是另一幅高聳如土柱般的黃色丘塔風

景，寂靜而蒼涼。這兩幅作品的並置，使竇加的晚年藝術更添幾分對於生命的感懷。在肉身一如土地的視點下，曾經尖酸而情性孤僻的竇加，對生命與情色的剔透了解，使他不但沒有走向自我毀滅的梵谷之途，反而在病痛與老邁的折磨之下，還活到八十三歲，而且在生命的最後幾年，雖記憶退化行動不便，但外出的興致卻不因此消減。

「藝術的祕密」，竇加嘗言：「便是從大師的作品裡得到忠告，但不重複他們的步伐。」竇加生在一個社會與藝術皆面臨轉型的大時代，在他的個人收藏品裡，包括從安格爾到梵谷與高更，皆說明他具有遵從傳統與迎接當代的慧眼。在啟後方面，從後來的羅特列克、盧梭、高更與藍色時期的畢卡索等人作品裡，我們都可以看到竇加的影響。而他晚期的藝術與人生之旅，在我們當代藝術家魯西安‧佛洛依德與艾略克‧費雪的作品裡，同樣也可以找到這股揮之不去孤獨與苦澀。

竇加見證了生理官能的老化與心理恐慌，是每一個凡夫俗子的生命常態，但他能夠化生理的危機為藝術的轉機，其繼起的藝術生命力雖非關雄偉，卻具深刻的後勁之力，並能在他身體與靈魂之間撞擊出最後自譜的彌撒曲。很多老畫家的晚期作品色彩趨於辛辣，具有困獸力搏的生命力。顯然藝術不全然屬於年輕的生命，從黃昏的苦悶與慾念昇華出的藝術再生，竇加的確示範了一個承先與啟後的絕佳例子，而藝術家的恐老若無法超越一般世俗的恐老，我們恐怕也看不到藝術另外深邃的一面了。

南方畫室的色調

第
3
篇

　　在仲秋時節，也就是梵谷與高更共處於南法阿爾黃色之屋的季節，在芝城看了〈梵谷與高更在南方畫室〉一展。在兩個半小時內走過兩位藝術家的創作生命，讀他們的藝術對話，看他們行跡的風土景觀，也旁觀了一段友情起伏的風暴。在現代藝術家當中，與精神療養院有過關係，讓人在日後產生「藝術家偏執性格」的典型者，梵谷可以當仁不讓。

　　梵谷1889年6月的第二幅星夜，與1890年7月自殺前的最後麥田烏鴉，已泛出孤寂與死亡的騷動氣氛。這二幅，也常被視為梵谷最具生命力的作品，彷彿黯藍與金黃的意象，是梵谷精神狀態與藝術尋道相搏出的生命光彩，藝術家因之暈眩，觀者也為之目眩。

　　然而，在黯藍與金黃兩色中，梵谷卻認為明亮的黃色是屬於他的，一如植物中的向日葵，也是屬於他的。的確，在善於解剖光與色的印象派畫家裡，梵谷能把金黃、土黃、酪黃、鵝黃、赭黃中的明明亮亮與蕭蕭瑟瑟，全用在他的藝術生命裡。高更也承認，黃色是梵谷的顏色，高更畫〈黃色的基督〉，便是用了自己的形體與梵谷的象徵顏色。那麼，這麼嚮往陽光色澤的梵谷，如何選擇了死亡？是否他的向日葵總長在背陽坡上，永遠沒有光引的希望？

　　1885年，這兩位藝術家相識，1888年初兩人分別在法國西北角

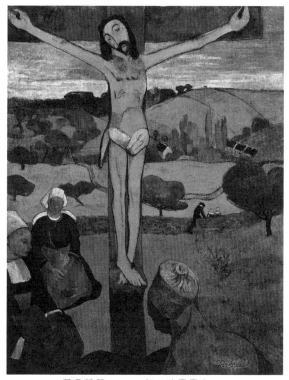

■ 黃色基督　1889年　油畫畫布　92.5x73cm
紐約州水牛城 奧布萊特・諾克士美術館藏

與南方居住，展開密切的藝術書寫往來。1888年10月23日，高更到梵谷的南方畫室，一卸行李，兩人便到阿爾郊區，排排坐地畫了兩幅澄黃秋林。同年12月23日，高更受不了梵谷的不穩定情緒，當晚搬到外間旅館，梵谷割下一耳，卻轉送給一名無辜的妓女。24日聖誕夜，梵谷的弟弟泰爾趕到阿爾看梵谷。25日，泰爾與高更便一起離開了阿爾小鎮。從此，梵谷與高更未曾再見面。後來，泰爾曾對梵谷說，你們避談了友情，但你們的風格，卻充滿彼此的記憶。這個泰爾，真是個懂畫也懂情的人物。

　　從技巧上看，梵谷實在不是一個好藝匠，他的素描功夫一般，黃、藍、綠的彩色使用也屬粗糙，部分仿擬性的習作亦讓人有不忍卒睹之感，例如他向巴納德致敬的藍色人物畫，即使他已有成名的事實，也難讓人恭維那樣的表現。但是，那時候的梵谷，並不是為傳世而畫的，在他生命最專注的三年創作時期，他腦中只有友情的問題與藝術的課題，而這段時期，他完全不以傲慢的創作者自居，

甚至真誠地向同儕的作品表示傾慕之意。他還有一幅向高更致意的作品，畫了高更，也畫了自己。當時正迷著日本東方風情的梵谷，把自己想像成虔誠的藝術僧侶，他執意地殷盼，高更在藝術與生活上能變成他的領導者。梵谷對友情的專注與偏執，給予高更相當大的壓力，連他們兩人在畫室的椅子，梵谷都畫了一組，左右相向。那種對友情的偏執與渴求，已有些脫離常態。而當梵谷死訊傳出，高更卻只略評著，他並不驚訝梵谷的行徑。

　　從1887年開始，到1890年7月29日，梵谷的許多作品，都在與高更對話。他把1887年夏天在巴黎畫的向日葵送給高更，高更則回贈了他自己的肖像。向日葵也是梵谷的花，不僅花是黃色的，花也表徵了傾慕的情愫。比梵谷多活十三年的高更，其實一直難以忘卻梵谷黃色的向日葵，即使到了大溪地，他還畫了有向日葵背景的土著女子。高更既然早就認為，黃色與向日葵屬於梵谷，那麼，在那八星期的共處與決裂之後，這兩位藝術家的藝術生命，並未真正分割過。

　　世人是難抵梵谷那般火炙的生命激情，梵谷如果活在現代，服用克制情緒的藥物，他也許會活長一些，但畫作不會更好，靠激烈情緒創作的人，總是與撒旦簽約，但同時擁有上帝垂憐。至於高更，他經歷世俗、離棄世俗，但他比梵谷有勇氣面對生命與藝術的自我選擇。想想，一個人同時擁有可相互制衡的理性與感性，他必需經常在難以麻醉的清醒狀態，品嚐自己另一面的難堪與苦楚，個中滋味，如酒精惡華，必需昇蒸為創作動力。因此，在藝術長途上可以這麼說，梵谷以狂作為毀滅，高更以野作為釋放，但兩人都在藝術世界留下令人感動的成就。

　　現在，很多藝術家以酒精或藥物來麻醉情緒或刺激創作，這一

■ 向日葵　1889年1月　畫布油畫　95x73cm
簽名花瓶上　阿姆斯特丹梵谷美術館藏

類型的創作者常被歸為表現型藝術家。在印象主義畫家中，梵谷也常被稱為印象派中的表現主義。其實，在內涵上，梵谷與高更交集的是象徵主義，這一部分的存在，也証實梵谷也有理性的一面，他不是那種單純情緒型的藝術家。

梵谷早年曾傍徨要出世當神職人員，或入世當藝術家，結果畫了一幅靜物，是聖經與左拉的小說。他的靜物常是一正一反，一雙鞋子，亮出開口的鞋面與鞋底；兩朵向日葵，分別朝上與朝下。畫高更的椅子，椅上放蠟燭與書，畫自己的椅子上，則放煙斗。因為兩人都喜愛阿爾的南方女人，她們地中海希臘與南歐的血緣，被這兩位藝術家視為古典造型，於是，固定的夜間酒吧侍女，變成不斷被演練的主題。

梵谷與高更這兩位藝術家也都喜歡土地，這是他們在思想上更接近寫實主義，而遠離布爾喬亞的印象主義品味。在信仰上，高更作品常出現聖經典故，梵谷只畫一本聖經，但兩人的藝術，都具宗教意味。他們兩人在信仰上都有很大的掙扎，高更那幅雅各與天使摔角，便具有人神相搏的隱喻，但他們又非中世紀宗教畫家的虔

誠，還把這畫意，歸到繪畫形式的討論，指出那摔角姿態，原來是來自日本浮世繪裡的市井摔角漫畫。為社會和藝術而藝術，是他們當時共同的理想。另外，他們都試圖透過藝術，完成信仰上的缺憾，這種人子受難的想像，高更也在他的基督描繪中重疊出兩人的共同存在。例如，黃色的基督與紅頭髮的基督兩幅畫，他解決了梵谷不能解決的形色問題，但他也把梵谷與他自己的相貌特徵，投射到準備為世人犧牲的耶穌形象上。

梵谷留下四百多封藝術信件，估算他在創作期時，每三、四天要寫一封，一些作品的草圖就畫在信紙上，這也是當代快絕跡的行為，試問那一位文藝人士，能如此慷慨而彼此信賴地傾囊傾訴？自然，梵谷的收信人，以泰德為主，這是他生命中最大的幸運，雖然，大量書寫並沒有疏解他的焦慮。梵谷最後一年不斷進出精神病院，在藝術家與精神病患二種角色裡，完成了他獨特的表現風格。

藝術創作，到底有沒有精神醫療的作用？在針對真正的精神病患來說，藝術創作有其療效，但對精神易沮喪的藝術家來說，其實，藝術創作未必能去除他們生命中的暗面情緒。梵谷與高更他們作品均具有宗教性，但此宗教性並非來自圖象形式，而是很形而上的精神探索，在幽暗中找光引。這是當代藝術少見的特質，當代藝術，總是直接挪用宗教符碼，但挪不出符碼內的精神性。究竟這不能明說的能量是什麼？這非單純的暴力、力量或能量，帶著幽暗的神祕性，但卻勁爆十足，能夠把人推到另一個不知更好或更壞的精神層次。用當代流行語來說，是要在逆境中「嗆」出來，只是鐘鼎山林，嗆聲音階高低不同。

心理學家弗洛依德，有一個研究：朗克個案（Otto Rank）。此神經病患是一個失敗的藝術家，弗洛依德發現，失敗的藝術家會放

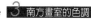

棄藝術上的防護,再現出一種人格上的新型出來。哲學家蘭格(Suzanne K. Langer)則進一步再指出,這藝術家的念頭,會使其在面對公眾審視時,寧願以作品面世,而不願有實質人際關係。蘭格認為,這種來自感覺嗆聲的藝術,不會雜亂無章,反而是具有特殊表意的形式。現象學學者梅勞旁帝(Maurice Merleau-Ponty),視這種藝術家的特質,是具超越的英雄行徑。他用「塞尚之惑」為例,指出真正的藝術家不會有興趣去重新拼組已存在的東西,他們會想包納所有一切,然後創出全新面貌。這新創的東西,其意義在過去是不曾存在過的。

在繪畫性作品,表現主義最具精神療效,而後,抽象表現主義,或行動繪畫,則更進一步提出藝術家肢體情緒與藝術作品間的「嗆聲意義」。至於行動藝術或表演藝術的出現,所謂的藝術層面,是在藝術家與作品完成之間的精神進行狀態。然而,無論是波洛克(Jackson Pollock)、克來因(Yves Klein)、波依斯(Joseph Beuys),這幾位具時代性的行動藝術家,他們的實際生活經驗均具傳奇性,其精神煉金術般的創作方式,與扮演巫師的姿態,亦反映出他們內在世界與一般人的世界之距離。這段距離,使他們在世俗的成就裡,仍然活在精神邊緣人的領土裡。

1965年,那個已被當代視為冷門的現代主義理論捍衛大將格林伯格,在1966年Gregory Battcock編的《新藝術》現代繪畫一節中,就提到了:「藝術家彷若要同化在純粹娛樂中,並努力使這純粹娛樂又像宗教一樣,結果,又再度同化到另一種精神治療狀態裡。他們想用藝術証明這個經驗的價值,拯救自己免於矮化。」這段話,在今日讀來,是否讓我們產生一種諷刺的感覺?

對藝術未來的想像動搖,彷如池中魚,對水質成份,突然失去

信心，隨之而來的，便是憤怒、猜忌、失望與等候終結。梵谷為了高更到來，花二個月佈置黃色小屋，他幻想的戲碼是兩位藝術知己，能攜手在藝術領域中求道，他沒有接受另一個現實，黃色小屋只是高更的一個生命驛站，阿爾的風情，根本留不住更嚮往原始召喚的高更。另外，季節與空間的因素，或許也散播了狂性或野性的情緒。從10月下旬到12月下旬，那是仲秋到入冬的轉換，兩個藝術家要從戶外寫生，轉到室內作畫。悶冬裡，繞室數圈，無枝可棲的況味，把梵谷想像的創作蜜月期，加速推到了可憎的現實酷冬。

梵谷不應該只在阿爾寫生，他沒有享受到自然，而是在變造自然為一種藝術語言，畫自然景象，畫到精神焦顇，不如不要畫，不得不畫，畫的恐怕不再是自然，而是精神塗鴉，要用誇張的色彩，狠狠地刷出內心風景，至死方休。藝術家，實在沒有山間隱士有福澤，面對孤獨，也顯得不夠大器。但是，沒有這些偏見與偏執，我們又看不到其化渡來的，另一種精神上的苦澀美感。

在面對自然與沉浸藝術的兩條精神途徑，總覺得自然較容易使人心情愉快。藝術工作上的挫折，只有在行走風林間時，可以消減許多鬱結。入冬前的深秋，到密西根的安娜堡喬木林徑與休倫河畔走，林氣蒼茫，枯葉把小徑舖得特有彈性，沙沙瑟瑟，像是天工的響屐廊，南行而流連一時的大雁在河邊彳亍，起飛時，像在留白的棉紙打出上揚的墨勾，落水時，像永字最後一撇，在河面捺出一條水漣波。總是在看到天地一沙鷗的類似場景，才會一切雲淡風輕，才會發現兩袖清風的孑然，無塵俗與人際負荷的簡簡單單，最美。

深秋不宜畫畫，不宜嗆聲；深秋，適合林間散步，適合沉默，適合把所視的經典偏執，當作枯葉，夾在閱讀過的書頁裡。

閱讀漂泊者

第
4
篇

　　1998年，因作語言、書寫、閱讀與觀念的藝術探究，得知熊秉明曾撰述過《中國書法理論體系》一書，並曾在1985年於台北舉行過一個特殊的個展：「展覽會的觀念──或是觀念的展覽會」，這個展覽涉及了藝術家對於展覽會的反思，他一篇「觀念展覽之後」的文章，提出當代一般觀者對於觀念藝術的觀念之障，對我而言，該次的展覽，實則是熊秉明的一項行動藝術。他是以東方禪宗公案的質疑與開示，與西方後現代解構性的書寫，在展覽會上進行一場視覺與閱讀的對話。因此機緣，與他有書信上的接觸。有些藝術家，作品並非有舉世或跨代之重，但他們本身，就如同一件脫俗的藝術品，熊秉明就是這類型的藝術家。

　　在1993年的雄獅美術月刊上，曾讀到一篇〈熊秉明讀羅丹〉，是短短的散文手記，但在90年代初期，藝術論述文風裝腔作勢，傾於以艱澀翻譯語詞權充權威之際，這幾段文字，讓人感受到書寫者是以血肉之手，順著羅丹雕刻的作品肌里，滑過鏤刻苦難靈魂的紋路，與作品，與藝術家，同時對話。其文深情款款，彷彿羅丹所觸，與熊秉明所視，在一個跨時空的閱讀與冥思時空，兩者撞擊出對生命似曾相識的觀照火花。看熊秉明談羅丹，發現那是文人以閱讀藝術的思維與情感，去閱讀藝術家。

　　1995年，再次在一次有關弘一法師翰墨因緣的專輯裡，讀熊秉明寫〈弘一法師的寫經書風〉。此篇賞析，很具體地作出了形質皆具科學分析的見解，文中提到弘一法師的字跡心理分析，獨到地點出法師內心中的鬱結，在皈依後並未完全解脫。從對羅丹的感性閱讀，到弘一法師的理性解讀，熊秉明的藝術美感經驗在字裡行間躍躍而出，藝術家似乎可以同時品嚐肉身菩薩的生命激情與苦難，也可以淺飲冰蠶絲盡後生命色相的舍利晶露。這兩種極端的藝術美感，在極致之後是兩點重疊，無思量分別。如果說，對藝術的感情，是一種生命美感的修行，在羅丹〈地獄門〉前的激動，與對弘一法師秋江渡舟背影的合掌，盼顧的都是臨風走勢的人間煙火，可以是熊熊的燃燒，也可以是淡淡的飄逝。

　　至於在「展覽會的觀念──或是觀念的展覽會」，熊秉明與觀者進行視象與心象的交流測量，其所使用的文字，是帶著意識流的組詩，潛意識與有意識交疊，他自說自話，也替觀者答話應話，他在獨語，也在傾聽，他在造詞、造形，也讓觀者組句、組形。這項展演，他涉渡了哲學、藝術與文學所圍成的裏海，深深淺淺，裡頭有他的觀念與藝術作品，只有他自己可以徜徉其間，這裡的海水，承載了他的記憶與歷史，只有重疊過與他具有相同流域軌痕的人，方能垂釣出海面以下的豐富蜉游世界。

　　熊秉明曾在巴黎第三大學東方語言文化學院系任教，他的「教中文」詩組，對於也是西鄉異客的海外遊子特別煽情。這種同感發自於生活在西方異域，卻日日必需面對中文的書寫者，有特殊的感動力。從黑板上寫，到稿紙上寫，這樣說啊說，寫啊寫，更像是不捨母親的衣角，牽牽掛掛，寫了，才確定她還在身邊。其中有一首極短，像孩提的夢魘，是現實，也是超現實，讀來，讓人有枕邊淚

痕的鹽味。題目是：心肝。書寫「媽媽」，像是呼救的心念口訣，白
天夜裡，輾轉難行難眠時，成為守護的佛號。這個「媽媽」，是心裡
歸屬概念的延伸，在魂魄無所歸時，總要轉此幾遍法輪，討些許的
平靜與安寧。這個形象與概念的鮮明與消退，都讓人折騰難安，有
時會變成一種生活的囈語，唸過的甜味之後，要伴隨更多的苦苦澀
澀。這首小詩，實不起眼，卻讓人像進入某種情境般，想到寒夜的
一種孤冷。

　　靠這些閱讀間接認識熊秉明，應該說，也是一種斷章殘句的藝
術家形象拼貼。我與他有幾次簡短的傳真對話，直到1998年11月，
因緣際會地在中國北京的中國美術館見面。就在一個展覽會上，一
個有關「中國山水‧油畫風景展」，有關東方與西方，有關現代與傳
統，有關相同與差異的對話性展覽上。我是由衷地馬上喜歡這位溫
儒可親的藝術前輩，彷彿木訥溫文，但率真中又平易近人。跟著他
看遍三百餘件作品，雖然喜好觀點不見一致，但有一種「走馬探花」
的閱讀樂趣，不光只是「看」，還要走近探一探。熊秉明說我挨跟著
他走，是在測量，拿他當測量計，我想，確有幾分真實，另外，我
還在學習閱讀，閱讀他的閱讀。

　　是不是基於這些透過閱讀的經驗與心得，可以依他的《看蒙娜
麗莎看》，來「讀熊秉明讀」，用閱讀的感知來進入他的藝術世界？
我想，這也是一種藝術閱讀的探險，我遂放舟在他的裏海，也嘗試
繞海一圈。

　　在造形藝術的領域，熊秉明的創作可以分為雕塑、繪畫而版
畫，他也做些剪紙，無論是立體或平面，這些作品均與他個人的學
養與情感有關。儘管他在法國居住近半世紀，他真是道道地地的中
國人，他的作品，是只有捧過中國土地的雙手，才拿捏裁剪出如是

的氣韻。

　　熊秉明50年代作鐵片禽鳥，60年代之後的牛、馬主題，這些動物雕塑與其個人研究的書法有所呼應。1954年，他在藝術學習徬徨苦悶的階段，作了第一座鐵雕〈嚎叫的狼〉，這匹孤獨之狼，很具有中國隸書的味道，熊秉明在其〈熊秉明談雕刻〉一文中，並未提出他的雕刻與書法的關係，但在脫離早期法國學院寫實雕塑影響之後，他的面向母土文化，首先焊接時空與文化的工作，便是在其現代性的鐵雕作品裡，鎔進了書法面與線的空間結構。書法的空間分割受漢字結構的約制，而漢字的結構，又有字體與書風的變化，筆與墨之間，是線與平面的關係，有文字的意象，也有形體的圖象。把書法的哲學、語言、形態融入他在西方所接受的雕塑訓練，呈現的即是「熊秉明」這位藝術家的文化學養傳承。

　　朱履貞《書法捷要》中有：「元李雪庵運筆之法八，曰：落、起、走、住、迭、圍、回、藏。」此八法，充滿空間的觀念。熊秉明在〈嚎叫的狼〉中，鐵片的彎、折、曲、撇、捺，象形化了這個狼的概念。而後，他做的鶴、鷹、鳥禽，與其說是半抽象，不如說是形象文字的圖象立體化。在他往後趨於簡化的造形中，隸篆的平面一直約減，最後做出了像草書不平的鄉戀，也是藝術家胸中鬱結的墨塊。水牛與土地的聯想，經常是許多華人藝術家的懷鄉、懷舊之藝術素材，此記憶意象的投射，使藝術之形，與其說是受外在觀察之影響，不如說是源於內在感覺的左右。形象與感覺之統整，使藝術作品產生了風格化，熊秉明的牛之風格化，便是一種表意賦形，是文字鳥禽作品之外，另一種形象符號的轉型。

　　他有一件〈回歸〉，是一個唐吉訶德式的細長人物，騎在一匹也是細長削瘦的馬上，有傑克梅第虛無存在的味道，但人物與馬之造

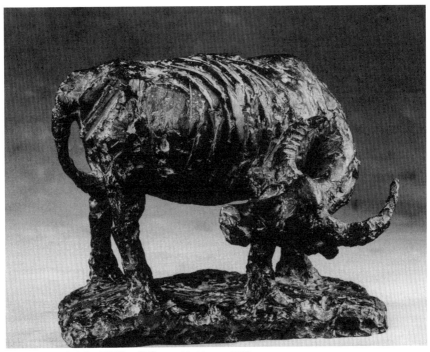

■ 熊秉明　回首牛　銅雕　23x32x22cm　1993（山藝術文教基金會提供）

形，應該說是曲折得有些篆味。此西風，瘦馬，斷腸人在天涯之蕭瑟，讓人倍覺其當時的「回歸」之途，與其〈回首牛〉一般，是「回首天涯歸夢，幾魂飛西浦，淚灑東州」，有家歸不得。熊秉明的動物之雕，其實就是限於這幾種特殊的動物選擇，我覺得這可能是借物移情，具有文學素養的他，對「鶴」的選擇，除了造形之外，是否也轉借了「昔人已乘黃鶴去，此地空餘黃鶴樓。黃鶴一去不復返，白雲千載空悠悠。」之情境？他的「牛」混混濁濁，任是風吹雨打，但回首向來蕭瑟處，歸去，可也是既無風雨，也無晴？

　　熊秉明在「意在象外」的創作上是具哲思的，而從其雕塑上所追求的美感，我們可以說是屬於「力道」的追求。無論是鐵片的焊

接，鐵線的鉤寫，泥塊的重量與質感，從線、面到體積，是「雕塑家」、「書法家」，也「想家」的熊秉明，三合一地去脂削肉，最後是筋骨嶙峋呈現出線、面、體積表相之內的力軸所在。看熊秉明在造形之作，如同閱讀其文，很理性，也很感性，而又如觀其人，有一種尖銳的沉靜幽默。

熊秉明的「繪畫」，可視為是一種圖象了的「日記」。藝術家在繪畫上，並沒有展現許多海外華人藝術家慣常要強調的東西融合，或是藝術表現語彙的大突破，他很自由而自然地運用了他本身的繪畫條件，畫些素描、彩墨，寫景、寫情，也寫意。在跨世紀之際再閱讀這些小品，同樣會感受到其出現的時代性，因此，在閱讀藝術家這些6、70年代之作品時，我如同驚鴻一瞥地掃過了那個屬於巴黎華人藝術家的年代情事，像是視覺文件，一份來自一位藝術家所提供的簡約時代影像。

熊秉明受過正規傳統的學院寫實訓練，在40年代晚期與50年代前期，觀者可從其碳筆素描過渡到毛筆素寫可以看出端倪。同時，藝術家也在此際，呈現出過渡古典寫實到現代的掙扎。他的幾件1952年之人體版畫，頗有馬諦斯風采，也許，這也正是一種藝術心性的傾向，寫實主義的苦澀與現代主義的愉悅，在此衝突交戰，背負著中國的寄望，在現代主義之鄉的巴黎，他能捕捉到什麼？

60年代開始，也在他的泥牛展現之時，熊秉明在異鄉畫了許多充滿民間鄉情之作，用的是彩墨，非常的中國，令人感覺他幾乎是身心分離，他與60年代的中國人一樣，也經歷了一樣的時代軌跡。1962的〈旱陽〉，景觀豈是巴黎？1965年的〈結婚〉，婚典全然是極傳統的雙喜，1966年的〈大雜院〉、〈紅衣牧豬女〉、〈挑菜女〉，是回憶，還是想像？是悼往，還是現實記錄？1967年的〈投水〉，是絕

望，還是尋求再生？然後，我看到藝術家跳脫了記憶土地的苦戀，對鄉土的遠眺，由濃烈轉為淡淡的哀愁。畫面色彩不再濃豔，像是褪色的記憶強迫顯影，高梁雞群，屯屋菜圃，逸筆草草，彷彿若不再描繪下來，即將遠行逝去。

70年代，熊秉明的繪畫有二個明顯的主題：「殺頭」與「窗前書桌」。我想他是常常要在窗前伏案或冥思，這書桌變得重要了。但他畫「砍頭」，這主題可是他的夢魘？〈白毛女〉的驚恐．倉皇得要追趕過孟克的吶喊，〈屠殺〉的視角，令人慘不忍睹，這裡有藝術家對於人權與人道被侵犯的幽憤，人被剝殺，棄於荒野，遠處，還有持槍的魅影依然監視著已死亡的軀殼，讓要超渡的靈，仍然要逃脫得心驚膽跳。他畫面目猙獰的〈三隻狼〉，又畫一家和樂的〈公雞、母雞與小雞〉，這些「主題」，顯示藝術家仍然具有寫實主義的情感，不管他用什麼筆觸或表現，他的生活所視、所觸、所思、所感，塗鴉也好，專心描繪也罷，均記錄了他當時的年代情緒，屬於個人，也屬於歷史，閱讀這些作品，就像閱讀他的視覺日誌。

此外，藝術家也做了些剪紙。熊秉明似乎難拾民俗的拙趣，因此很容易將他的作品與土地、鄉野聯想在一起，這與他追求哲學與書寫文字的剖析，形成豐富的個人美學堆疊。

關於熊秉明的「觀念展覽」，應該算是熊秉明在其藝術生涯中，體現他哲學結合藝術二種認知的觀念與行動辯證，同時，也顯示他對於當代西方觀念藝術的理解與意見。值得注意的是，他用中國傳統的思哲觀念與西方作對話，對觀眾的閱讀與參與有更大空間的開放。

觀念藝術最令人憂心的環節，是其精英化、哲學化，令人不解，有故弄玄虛，還是早已理所當然之惑。熊秉明打破了「前衛」

一詞的迷思，他提出不管是什麼形式的觀念藝術，是藝術了，其特質便早已存在於藝術之中。他劃分二種觀念藝術的形式，一是「有觀念的觀念藝術」，二是「無觀念的觀念藝術」。「有觀念的觀念藝術」其使用的語言、文字或行動，具有傳導與宣示觀念的作用。「無觀念的觀念藝術」，作者提出一個觀念的公案，了悟在於觀者。熊秉明所提的「展覽會的觀念」，其實無需強行被箍入西方的觀念藝術系統，當藝術發展到最後階段，形體從具體到抽象到無，思想從相對到絕對，精神從實到虛，藝術與宗教、哲學劃上等號時，藝術還擁有什麼？藝術可以有社會與政治的觀點投射，但藝術絕不是政治。藝術可以有哲學與宗教的膜拜，但彼此還是有界限與疆域之分。

因為有熊秉明，所以才有「展覽會的觀念」這樣的作品出現。在這個展裡，他的文字、書寫、觀念，對待觀者的角度與情意，其實，開放的是他自己。只是，觀者能與之對話多少，交流多少，將是另外一種機緣。

熊秉明是徜徉在思辯的雅典娜與想像的謬斯之間的生活者。在90年代末看這位藝術家，覺得，他的藝術成就不在於創作之上。應該說，經過人生與創作，成就了這個很有藝術的人。2002年12月，熊秉明於巴黎去世，雖與他不算熟識卻感到非常傷心，彷彿，一個細緻而珍貴的年代價值，在自己曾經觸摸過的手指間滑過，不曾停留過什麼，而它卻再也回不來了。

被遺忘的風景

第
5
篇

　　湮波滿目，江邊日晚。從哈德遜河右岸獨歸左岸，二分地鐵之遲，要在哈潑肯港的火車站多等一小時。秋暮獨坐小站，特別要想起宋詞裡常見的東門暢飲，離鴻輕別的情境。火車走了，更像羅蘭‧巴特形容的「一如火車站裡，被人遺在角落的小包裹」，無人招領，欲又要被釘在原位，被迫等待落日，在暮靄沉沉中找尋定點裡所有的記憶面目。

　　哈潑肯港是十個以藍領階層爲主的港鎭，唯一能想起的藝術歷史片段是，美國抽象表現藝術家威廉‧杜庫寧，當年就在這裡跳船進入紐約。火車站外，夜正年輕，酒吧已開始燃燒，唯一能夠斗膽進去的，是街底的中餐外賣店。一張油餐桌、一瓶帶灰的塑膠小紅花，窗口對著一個叫做「哈潑肯風情」的女服飾店，霓虹燈一閃一爍，毛絨絨的廉價披肩在櫥窗發亮。這是屬於40年代艾德華‧霍伯〈夜裊〉的風景，只不過中餐館取代了玻璃長窗酒吧。

　　甫看了丹麥風景畫家妮娜‧史坦諾森在紐約哈德遜右岸的「風景之夜」。左岸哈潑肯港的昏黃天空，新舊夾陳的建築背後，應是羅帶光滑，豔香頓歇中的曼哈頓。重重疊疊，影像與眞實的風景在港口天空複印。風景不死，只要我們還有眼睛。

　　如果，繪畫性作品在後現化藝術史上曾被宣告無數死刑，風景

畫的宿命，在塞尚之後便成為刑房裡最後一瞥的壁紙花。風景畫由自然進入人文與心理領域，景深從有焦聚的透視到失焦的無限渙散，除了根深於區域土地的不了情，還有觀光客的走馬燈風光。風景畫這個名詞，幾乎是當代藝評的票房毒藥，在高等藝術與俗媚藝術之間，被誇大的區域情感成為理論與美學一邊閃的精神護法。經常，再爛的風景畫，如果冠上地理名稱，都有不容置疑的鄉土情。

然而，風景畫的當代性，以及獨立美學的再建立，書咄咄，且休休，一丘一壑皆風流。其拓展的可能，總也有柳暗花明的時候。

風景繪畫，除了抽象表現主義的心象，可以進入國際性藝術語彙的交流可能，具象性風景，也常以戀土性之姿，與具異國情趣的戀物癖文物挪用，左右輔弼地成為本土藝術的自然與文化資源。旅遊空間概念出現之後，地方（place），被裝進藝術遊牧者的地圖手冊內，至於網站圖象拼貼出的景觀，也不遑讓地將平面性風景繪畫逼進黃昏手工業的角落。當代風景繪畫的尷尬處斑斑可見。

晚近，美國藝術論者露西・李帕德（Lucy R. Lippard）的幾本新作，皆與風景呈現的意義有關。例如《地方的誘惑》、《觀光客》、《在重踩的行跡上》，皆是以閒遊階層（Lesiure class）之觀光主義與多中心社會的地方味，指出目前的藝術新趨勢。當代藝術作品裡，我們也的確看到這觀點的印證。在面對「谿山行旅」的過客心態之後，也在後現代另類「清明上河圖」的風俗大演義之後，地方的誘惑逐漸高於國際的吸引。不同的是，此際所謂的地方誘惑，並非區域主義的鄉愁情懷，而是疏離感的冷漠與神祕。當原鄉變成遙遠的異域，異域變成心理的原鄉，國際化的視野與行動，使藝術家、詩人、作家，處處為家，處處不是家。甚至本土創作者，最親密的生活情境與日常事物，也要在全球消費行為中，尋找到一個遙

遠的寄養國度，做為驚嘆號下的資本血源認同。

2000年春夏，美國當代藝術家布魯斯・惱曼（Bruce Nauman）與加拿大當代藝術家羅德尼・葛漢（Rodney Graham），在紐約迪亞藝術中心（DIA Center for the Arts）合作的新作品：〈最接近的遙遠地方〉，正好回應了前述的地方誘惑心理。曾獲威尼斯金獅的惱曼，向來以想像與文本雙義詮釋自己的作品。此次，他與葛漢用抒情的手法拍攝北美小城鎮的景觀，寂靜的車庫與後巷，殘留拓荒時期風情的偏僻窮鄉，彷彿大西部的塵埃就在眼前，但眼前卻又只有不著塵埃只裝垃圾的大塑膠桶。如果，曾在北美中西部，縱走了57號公路到南方，橫跨了80號公路到西部；如果，曾在後院長窗遙望籬笆外不斷眨眼的紅綠燈、籬笆上不斷跳躍的紅尾雀，現代街道與自然景致交織的，便是共同孤寂的21世紀北美郊區景象，那種熟悉中充滿陌生感的寂寥。這就是惱曼與葛漢的抒情風景，在真實的景觀中抒寫真實的心情。

相對於北美藝術家的荒原情感誘惑，在迪亞藝術中心對街展出的丹麥藝術家妮娜・史坦諾森的油畫風景，卻濃郁沉重地背負了整個歐美大陸風景畫的歷史廢墟與理論重裝。這位北歐藝術家以浪漫的秋暮驚豔魅力，提出「風景之後」（The Landscape Later）的理論書寫風景。史坦諾森的「風景之後」，也可以視為平面風景繪畫的歷史回顧。藝術家以此專題研究，重新回溯了古典主義與浪漫主義以來，風景在各流行理論中所佔的藝術史位置。藝術家以平面視覺之作，要承載這麼大的歷史課題，足見其對「風景畫」的終結論有極大的反詰之心，她以藝術史的重量，回應了當代風景裝置藝術與文化遊牧心態的觀看輕薄。

1957年出生的史坦諾森，不畫她的丹麥或北歐風情，她的90年

代後期之作,是綜合歐美的藝術史傳統,開拓出以繪畫本身做爲景觀主題的新歷史風景空間。史坦諾森的作品,明顯地是畫給對藝術史有興趣的觀眾看。幾大幅跨牆巨作,充滿了後現代跨越時空的繪畫史景象。藝術家堅持了幾點選擇:具古典與浪漫的復興情意、具象符號的延用、自然與文化景觀的映照、歷史文本與散點閱讀的圖象再現。最後,它們看起來,都像是可以存在任何時空的風景畫。

80年代,史坦諾森曾參與丹麥前衛繪畫運動:「輕狂一代」。這批新藝術家原受抽象表現主義歐陸一支的「眼鏡蛇」團體影響,以藝術史上之「野」派創作者爲師,82年的首展名稱即是:「頭頂之刃」。史坦諾森早期之作,以原始野放爲主,但到了90年代之後,作品開始反映出沉澱的心智,逐漸呈現成熟輝煌與世故蒼涼的畫境。如果要在兩個階段作一銜接,那就是史坦諾森對自然神話的態度轉變。她從狂野原生的自然崇拜出走,進入具象藝術本身所締造的歷史神話。另外,在史坦諾森的作品,我們也可以看到英國透納、羅倫(Claude Lorrain)的浪漫色彩,法國盧梭的一點樸素,還有美國哈德遜派(Hudson River School)的倒影。她並置風景、人物、事物、自然於畫布空間裡,鑲嵌出她的世紀末浪漫情懷;同時,也在畫布的沉默中,提出一個充滿象徵性的藝術美學問題:「在藝術與藝術家彼此之間的流亡狀態中,庇護所取代聖所,那麼,兩者的戒律在那裡?」史坦諾森在其「風景之後」系列,安置了她本身的角色問題,她的藝術家身分、藝術史教養、美學視野、揚越與荒涼的情感。她回到一個簡單的身分問題:「身爲一個畫家,如何面對繪畫裡的世界?」她讓作品陳述她的情境風景,情境風景也成爲她陳述的對象。所有藝術史的元素,焦慮地成爲虛擬空間的景象,在暴烈與幽微中,使藝術的美學主張飽受威脅,她讓悲愴與蒼茫一起

■ 丹麥藝術家史坦諾森的「風景之後」系列之一，其間挪用了馬內〈野餐〉一作的元素。

擠進畫布內，彷若四面皆楚歌，卻又是暮靄沉沉楚天闊。在其展場，讓人想起遠古的洞窟象塚，只不過取代的悼品是，風景芳史塚。

史坦諾森的作品，也像一個需要轉動的風景萬花筒，萬花筒內的晶片，是一小撮一小撮散狀的藝術史。有馬內的野餐者，有杜象下樓梯的裸女，有古文明的廢墟，這些印象中的藝術事物被放進浪漫主義的長空裡，並以極簡色面消減了時間的標誌。她把具象與抽象揉合在一起，透視與失焦同時存在。讀過藝術史的觀者，不難在其畫面裡找到熟悉的影像，但其出現的方式，又不全然是直接的挪用或並置。可以這麼說，史坦諾森企圖呈現的是藝術的歷史時間與融合空間裡的的理論。「風景之後」的標題，即點出她個人的研究目標，她把藝術史當做一種閱讀記憶的景觀元素，每一個元素產生聯想，最後變成情境風景，以現成理論發表她的個別想像。

在史坦諾森的藝術史想像風景裡，我們看到了繪畫性作品對觀念性作品的挑戰。史坦諾森以頗大的野心，要在框限的平面裡反芻現代主義與後現代主義的諸般前衛思維，她用最古老的洞窟畫觀念來記錄這些歷史痕跡。比較目前一些挪用藝術理論的觀念裝置者，史坦諾森是用傳統的描述法，來呈現她對藝術史的吸收。這個「吸收性」，在其「風景」的統合下，達到相當程度的融合與協調。換言

之，史坦諾森並非生硬地挪用，她的作品裡具有美學跰究的傾向，或許，她也旨在終結繪畫史。但在終結中，她還是解決了前仆後繼的前衛銳角，把它們打磨得可以同時擺在一起。因為有吸收，所以有新生的力量，風景之後，反而有一些想像外的繪畫空間。

相對於當代一些以挪用他者觀念的作品，在杜象、沃荷、波依斯等大師的雨傘下東跳西躲，推出機智的理論遊戲與文化買辦的商品美學，一個展覽一個化身，史坦諾森的「風景之後」，反而是用冷門的標題、無性別的光圈、去區域文化的標籤，以及16世紀西班牙畫家葛利哥（Donenikos Theotokopoulos Greco 1541-1614），虛擬影像瞬間接合的空間表現法，來形構她的藝術史影像集合之景。格柏森「現實平面的哲學」，與電影運動的擬像再現，同樣也在史坦諾森的私房風景裡，產生關聯性的美學實驗。這些二元與多元空間所撞擊的影像，最後在同一平面裡虛擬出新的景觀：一個屬於藝術神學與詩學的圖像世界。這個末世藝術史景觀的描繪，應該也是屬於藝術家內在知識、記憶與情感的蒙太奇重疊中，某種對浪漫主義的回歸情愫。

因為對作品的印象與聯想，使哈潑肯港口的黃昏，變得格外異象起來。剎時，宋詞在「風景之後」，取代藝術史地書寫出酡紅的哈潑肯港天空，直到場景變潑墨一片。天空漆黑之後，能看到的風景便是燈光所及之處，在那班夜歸紐澤西的火車上，窗外不再有景，側首，只看到自己不確定的玻璃鏡影，跟著火車的速度追憶出奇奇怪怪的夜行經驗，竟是一些沒有風景只有情節的拼湊記憶。

當星塵撞進紅塵

第
6
篇

　　當星塵撞進紅塵，科學定律被社會化，究竟是誰的想像力豐富？

　　2004年3月間，美國太空總署在太空發展政策與經費考量下，取消哈伯望遠鏡的第四度維護，而擬將太空經費用在月球與火星的未來研發計畫上。這則新聞，引起公眾對哈伯望遠鏡的特殊情愫，但新聞發收是人為選擇的，所以這個有關「極大」領域的新聞，極可能只是一般人生活上的「極小」事件。1990年發現號太空梭升空後，由貨艙送入繞地球軌道的太空望遠鏡，目前最大最精巧的便是哈伯望遠鏡。它是為紀念天文學哈伯(Edwin Hubble)而命名。哈伯在1929年發現哈伯定律，証明宇宙正在膨脹中。這件被美國人視為科技文明重要里程碑的太空航體，除了合符科學界的精密度與好奇心，還在十餘年間攜回許多人類未聞的外太空知識圖象。哈伯望遠鏡估計有十五年生命，再超時超值使用，其任務也得在2010年終結。

　　除了許多專家議論紛紛外，一般群眾也開始發聲或投書，希望爭取哈伯望遠鏡免於一死。華盛頓郵報裡刊出許多群眾的想像力。一位五十歲的中年男子自認人生已海海，遂提出獻身行動，自願登上太空梭去修護哈伯。一位針對經費問題，不惜破產在即也要發動

一人五十元運動，以便為哈伯募款。一位具消費與市場概念者，希望可口可樂公司認養，為哈伯找到退休之家。為什麼是可口可樂公司？大概可口可樂的瓶子可作太空梭的廣告吧。許多美國群眾視哈伯為美國太空史上的歷史圖騰，功成不能身退。哈伯一時變成2004年紐約雙子星大樓之替代象徵，有了圖騰的意義。至於非美國地區的網站，雖享受哈伯的訊息，但對哈伯沒什麼戀物情結，甚至認為發展太空天文學是美國一種軍武行動，則一面局外批評，一面現成享用。

目前有些科學家視哈伯望遠鏡為一種「時間機器」的發明，它可以獵捕上萬光年之前的宇宙影像。在2004年2月間，它拍攝到銀河系外的麒麟座V838恆星的爆炸圖，再度補充了宇宙大爆炸的局部可能景觀。梵谷的「星夜」圖被拿來比擬，彷彿1889年那一夜，生命已接近尾聲的梵谷，奇異地看到宇宙星雲誕生的景象，它們真的是一團團捲雲帶絲電光併發的星子。還有比雲河更大，具有十五萬光年直徑，三十億光年之遙的藍指環星系圖，竟如王者之環一般也呈現藍光擁抱黃暈的奇景。近年的研究亦指出，這一大批星子只佔宇宙的0.5%，宇宙的33%多是暗物質(Dark Matter),66%點多是暗能量(Dark Energy)。新宇宙觀經過一世紀的理論推演，加上半世紀以來的太空探測，「建立新的宇宙觀」已不再是人文社會學科中的隱喻修辭，它已在科學領域獲得許多成立的証據。

我們的宇宙，只有百分之一零點五的星子在黑暗中發光，而一股莫明的能量，吸引著一切物質等加速度地向外擴散而去，面對這個天理，人能產生什麼新人文觀？

「新宇宙觀」在當代藝術領域，仍然是門因老生常談而少人去研發的題材。儘管科技藝術當道，科學領域最接近哲學、神祕學與煉

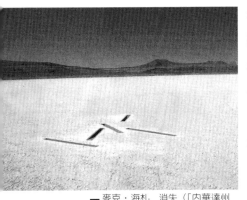

■ 麥克・海札　消失（「內華達州
九大凹地」系列）
內華達州黑石沙漠地
1371.6x1524x30.5cm　1968

金術，並需具物理與化學智識的天文探險成就，對陷入混沌狀態的當代藝術領域，似乎尚未在21世紀產生啓迪作用。有關太空科技對藝術的刺激，在20世紀的60年代中期至70年代後期曾有一波風潮。從世紀年鑑上調閱，1957至1977年的科技大事幾乎都是以太空發展爲主，其間1968年的登陸月球，更爲天文科技史掀出斷代成績。60年代後期的西方抽象藝術，事實上已有一些藝術家脫離波

洛克式(Jackson Pollock)的心緒行動繪畫，而顯現出受新宇宙空間論的影響。1969年薩姆・法蘭西斯(Sam Francis)的混沌色塊之〈可愛藍境〉，維多・瓦薩里(Victor Vasarely)歐普設計式的〈膨脹〉系列，改變抽象藝術慣用的〈無題〉編號，都反映出平面繪畫領域對新空間觀的圖繪解讀。

太空學在藝壇的影響，在普普藝術家羅森伯格1964年的太空系列拼貼中可看到年代訊息，但其作品是屬媒體新聞的資訊拼湊，看不出藝術家本身的宇宙觀。台灣劉國松之抽象藝術，在其旅居西方時期，亦出現一些太空景象，應該也是階段性地受了年代新訊的影響。

地景藝術(Earth Art)的出現，可以說是對高科技與物質世界發展的反動。地景藝術家回歸自然，尋找自然材質的能量，也對能源與生態維護提出支援主張。在20世紀各種藝術類型當中，地景藝術的原初理想是最注重自然精神保存的運動，擬以史前文明與科技文明對話。它最活躍的年代也是1960年代後期至1970年代後期，是當時

歐美的一個前衛藝術運動。而這段時間,對人口膨脹與物資欠缺的國度,在解決人的基本生存之前,則未有能力去面對生態危機。因此,地景藝術也可以說是人類文明富貴病發作之下,一種返璞歸真的精神抗衡行動。

地景藝術與義大利貧窮藝術(Arte Povera)的關聯是對簡易自然材質的認同與再詮釋,並且在另一股更大的土地自然能量啓發下,走出美術館與藝廊空間,遠離都會城郊,在嬉皮年代形成另一支具宏觀行動的創作類型,也是太空科技發展年代裡,回歸到崇敬自然的人文表態。地景藝術最早的一批實驗作品,除了結合光與動勢的藝術研發,同時也涉及了材質功能的新詮釋。貧窮藝術一員的馬里歐‧莫茲(Mario Merz),以新墨西哥山谷的〈閃電平原〉一作,將自己過渡到地景藝術家的行列。1967年才二十六歲的麥克‧海扎(Michael Heizer),在內華達州沙漠與加州沙漠的龐大造景,使藝術創作進入方案實踐的領域。1970年三十二歲的羅勃‧史密斯(Robert Smithson),在猶他州西鹽湖城的〈大旋渦〉,無疑是造成長久地標的地景藝術代表。這些藝術家們都選擇了開放、粗獷的原生地理方位,作土地與大自然間的對話。南西‧侯特(Nancy Holt)曾造了一個太空式的建物,但卻稱之爲史前文明。阿倫‧宋非茲(Alan Sonfist)的人工景觀,刻意製造出自然或廢棄文明的遺址現場。這些巨碑式的地景作品,最佳觀看方式便是俯瞰,也就是要脫離地面,以上空往下探測的方式,才看得見作品全貌。

地景藝術受高空俯瞰式的視野影響,而在外太空可看見的人工線性造物,則以中國的長城爲著名。長城的線性概念,在地球表面留下人工長痕的欲望,使地景藝術變成一項大工程,也使藝術家由幻想家變成方案企劃家。1972至1976年間,克里斯多的「塑料長城」

概念完成之後，地景藝術逐漸變成大型戶外裝置空間的替代詞，甚至從大自然走進城鄉，變成打包佈置公共建物或美化廢棄空間的發展趨向。另外，像李查・隆(Richard Long)用攝影的方式，記錄自己在戶外野郊的花石排列行動，將檔案變成攝影作品，其實已逐漸又遠離地景藝術的原初理想，其作品又走回室內了。

80年代之後，醫學研究的新聞比天文研究強勢，因醫學關乎人類基本生命，具人道色彩，生物化學的議題也常出現在藝術創作裡，甚至跨二個世代仍不衰。近半世紀之久，科學的宇宙觀與藝術的宇宙觀在不同軌道運行，而偶而的交會是，星象宿命學的一時熱潮。星塵撞進紅塵，啟動的經常只是人人都好奇的宿命玄學。

從科學家的角度看人文藝術，愛因斯坦在1918年的一篇演說，曾提出了有別於當代藝術的視野。他說：「我相信叔本華所說的，能夠激發人類邁向藝術與科學的最大動力，在於想逃離日常生活裡的痛苦與無望 的情境，逃離私慾的箝鎖。」在他的科學人生觀裡，他深信自然之美，與人類探究自然真象的能力。他不依經驗去發現新境或判斷事物，而寧可相信「人類思維裡的自由發明。」

曾幾何時，藝術家開始自許比科學家有想像力，但當代藝術的走向，從再現與挪用的種種手法上看，卻仍傾於強調經驗比自由發明重要。面對科技新潮，藝術界的科技使用與探索領域，在成就上其實很難與科學界比擬。藝術原是一門不需提証據的學科，論抽象意境，最科學的概念便是古今中外的宇宙觀，因為極大極小的玄學，在宇宙大爆炸論裡，可以有了前進的年代新論述。宇宙不可知，但佔90%強的「暗物質」與「暗能量」，卻可成為新科幻裡的人文新隱喻。科學家窮身所研，一旦被群眾拿去日常使用，變成一種流行新詞彙，也是等加速度地擴散到子虛無有，不知所云之境。無

怪乎科學界對社會學科的無厘頭挪用，化專詞爲俚語，有時也只能對如此異想天開的妄用嘆爲觀止。

科學產物與發現名詞，常被社會學科隨便吃豆腐，甚至信手拈來，化約成一種日常比喻。豆腐吃多了，鈣就充足，所以變成大家都很會「蓋」。例如針對愛情致命的吸引力，就搬出「黑洞」；文化界的「去中心論」與「平台觀」，與新宇宙論的「中心加速遠離原理」、「宇宙扁平說」，好像可以搭上點粗糙的概念。繼「第五元素」一詞被文藝媒體廣加使用之後，2004年的光州雙年展主題也提出「一粒沙，一滴水」，把藝術創作銜接到造物之源，既有質感又有詩意。

當代藝術呈現的內容，其實仍多處在舊宇宙觀的世界。當代藝術家多屬本位主義，相信人是一切的中心，重視身體氣象，即使論及生態，也是以地域的地景變化爲再現對象。至於當代藝術提出科技與人文對話，通常只是使用科技新媒材講自己要講的話，而一般最常見的表達意見是「相對原理」。例如，喜用機械工具點出古老情境，或用新文明語彙暗示舊文化價值，或將舊儀器陳列在新空間，出現力有未逮的反思。然而，科學已証明出，宇宙沒有絕對中心，所有的電光星塵雲河正等加速度地擴散，以至於宇宙是膨脹狀態，愈來愈大。但當代文化藝術盛行的全球化消費現象與影像世界，卻使人類愈活愈窄擠，明顯反映出新宇宙觀的生活態度在21世紀尙未獲得擴張，而在塵世煙硝四漫中，只有權力慾一直明目張膽地在擴張。

當星塵撞進紅塵，星子墜落，電光能量也許就在電腦視窗裡閃爍。這就是21世紀初的科技文化生活，身邊與眼前的電光，就是我們的宇宙。

違章之戀

第
7
篇

　　品味是戀物的癖味。品味不定者，只能說是多戀者的多重癖味，或稱之為常發性的美麗錯誤。基本民生之外，大多數消費都像多出來的違章建築，雖無章法，但親澤起來，硬要弄得像肌膚之親一般，裝成剝落不去，如漆如塑。

　　2004年6月，芝加哥當代館推出一個主題：〈肌膚之親：血肉之軀的感性〉(Skin Tight: The Sensibility of the Flesh)。雖然平常是屬於「Skin Loose」品味的人，看了這行銷廣告，也好奇地跟公關取了預覽機會，去看看九位國際藝術家之「人體加蓋工程」。無可置疑的，這是「藝術展」，不是百貨公司「樣品展」，而藝術與流行文化之不同，就是你在現實生活不易擁有。這幾位大都來自安特衛普設計學院(Antwerp Design Academy)，以及英國與比荷一帶的設計家，其共有特色就是非應用設計。這些作品都設計得很貼身，不是緊緊包裹，就是像自體繁生。從紋身到層層環套，從高冠到低腰，無一不是建物般設計，什麼外掀式什麼內爆法，用詞也非常具結構性的想像。

　　在穿衣文化裡，「傷風敗俗」這個詞是抽象定律，怎麼穿，或穿不穿，只要不礙觀瞻，傷人眼目，大概都找得到社會學與美學的正當理由。近些年來，不僅建築展成為當代美術館的熱門主題，加

■ 克莉吉亞（Krizia）於米蘭三年展場的歷史性回顧展，展示服裝結構學。 （藝術家出版社提供）

蓋在人體上的建物：服裝秀，更是集身體美學、性別意涵、文化認同、權力迷彩、流行與消費指標、形色結構、三度空間形塑、行爲、演出、裝置等多功能，簡直成爲當代藝術細聲軟語的代言人，無怪乎許多美術館都要推出與服裝有關的展覽。另外，服飾設計，被認爲與超現實主義關係密切，畢竟，人要在血肉之軀上作文章，把穿著的主體異化成某種附著出的意象物，自然歸超現實管轄了。既是超現實，就不算切身的生活品味，也只能說是意識裡的違章之戀。

　　服飾藝術家不再爲設計而設計，他們在人們肌膚之親的文化上大作文章，顯示他們也是當代藝術的一份子。安特衛普的西門斯(Raf Simons)，在1997年曾發表一系列作品，便是以70年代英國龐克歌手大衛・鮑伊(David Bowie)的造形與風格爲本，拍出一群男孩女孩掛在安迪・沃荷工廠裡的黑白影集。他專攻次文化與邊緣文

化，研究驚悚怪異名片裡的經典氣氛，刻意營造出介於低俗與凌厲、經典與垃圾、高級與低級之間的張力與品味。比利時的凡德瓦斯特(A.F. Vandervorst)兩人搭檔，也喜歡提出社會對美的接納與排斥之界面，在華麗上，同樣追求了嘉年華會裡的戲劇性效果。巴迪卡(Boudicca)設計坊的牌子名稱直溯到西元60年艾森尼(Iceni)女王的名字，這位女王曾勇猛地領軍和羅馬大戰。巴迪卡也一樣注重異教儀式的氣氛，〈系統錯誤〉一作便是拿邪端異教人物哈華德・休斯(Howard Hughes)的世界為研究。

由於參展者大都來自倫敦與安特衛普，個人便想到這兩地的交集人物。1516年，從英國出使到安特衛普的湯瑪士・莫爾(Thomas More)，便是在這棉業交易城寫出他有名的《烏托邦》。在這棉業經濟之城，莫爾對服飾烏托邦的前衛想像是很另類的。首先他高瞻遠見地訂了一套終身制服，以實用耐穿為主，大家穿到破才能換。不用沒事爭芳鬥豔，浪費時間把好好一個人妝扮出各種鳥獸似的奇斑異紋。在莫爾的《烏托邦》裡，什麼品味什麼消費性的文化產業，都多餘了。穿那麼多偽裝飾物，如何看得見真實？他還前衛地主張，男女論及婚嫁，相親場面最好是裸裎相見，仔細品管檢驗，貨物出門後不得再有二語。

儘管如此，從莫爾的年代以降，服裝業卻日益勃興，在實用與美觀上雄據了生活與藝術的最大文化市場。從文藝復興、巴洛克到洛克克年代，衣飾充滿社會意涵。華特・班潔明(Walter Benjamin)提到戀物癖時，認為現代服裝最足以表徵文化物體所揭露出的社會意義。至今，像伊斯蘭世界的女性面紗，當代流行的穿環打洞或是刺青，還有市場宣傳裡對流行服飾的廣告詞，都顯現出服裝是個人身體與社會之間最直接的一種狀態宣言。不過，正如任何肌膚之

親,都可能由慎重其事變成娛樂爾爾,當代服裝秀能進入藝術殿堂,絕對跟實用沒多大關係,它反而跟最古老的動物本能一樣,是美麗與權力的裝點,是對上帝造人時只賦予光裸想像的挑戰。

暴露有罪,是人出走伊甸園之後的自我約束,顯然後人都忘了,上帝當年就是看到那兩片多出來的葉子才勃然大怒。有了兩片葉子之後,人愈來愈講求穿衣的學問。這個裝置在人體上的額外物,是否違章建築,其條例是完全無尺度。進入21世紀,服裝設計進入當代藝術的展覽空間,展出的衣服,實在很難想像如何穿,在那裡穿,只恨天天不是萬聖節,年年不是世紀末。近日,一位在紐約駐村的藝術家傳來他們開幕活動的盛況圖檔,其中最吸引人的,恐怕是那兩張活雕塑,那露左半臀的禮服,以及半透明的泡泡裝,都發揮了「半露的美學」,比白居易的「猶抱琵琶半遮面」煽情多了。

總之,美術館或藝術性的衣戀,雖然很藝術,但很難反映一般人真正貼身的品味。就連最具肌膚之親的日常衣服來說,有時也得從社會意義中金蟬脫殼,才有可能看出戀物者的戀戀情結。曾是西方藍領勞工階層的藍牛仔褲與軍旅社群的卡其裝,這兩種原是身份表徵的生活品,現在成為某種流行品,其訴諸的消費群不再是農工軍旅,但卻滿足了對農工軍旅生活氣質產生想像的族群。群起效之,改良修飾,同質異文,結果出現資本社會裡的「多元現象中的統一性」。從日常衣著的貼身情緒擴展到其他日用品的選擇,違章之戀便受到了尋常的挑戰。畢竟切身之選與肌膚之親,很難有遠距離的客觀。

人在購買或追求一件長期使用物時,較能發現自己看待生活品味的態度。愈是要選擇緊緊相隨的日常用品時,愈能看出個人的物

質態度。不出門，看廣告也能看出一點品味的苗頭。例如，如果在傢俱欄裡看到「曼哈頓風」、「龐貝風」、「新英格蘭風」、「哈林風」等類別，同時可以很快地丟掉某類，很快地翻看某類，大概就會很清楚地發現自己的品味在那裡。「曼哈頓風」的傢俱線條簡單卻重氣派，以梨花木色彩爲主，適合窩居公寓空間的半調子名流。「龐貝風」仿義大利古風，以紅木色澤爲主，小處捲雲大處舒放，小家子作富貴狀，有假名牌的冒充神氣。「新英格蘭風」有新教徒的樸實，卻也時時不忘要透露出名門世家的遺風。早先的「哈林風」像是虎豹叢林，彷彿要穿緊身花皮睡衣才配得上那份野氣，近來走黑色貴族路線，野氣收斂，但仍勁力十足。這些風格都取自地名，好像那裡的人，都有那種品味氣質。

品味眞是一種非常個人性的自我加料想像，甚至是一種擬態的自我擴張營業。看廣告只是考驗有意識品味，看材料店則是考驗潛意識品味。一般傳統的市場行銷，常是先設定好購買群的品味與價位，用意識型態來劃分消費者，所以逛者不用花太多心思。開放的市場行銷，雖然提供了產品，但總會讓購買者以爲自己才是品味生產者。走進百貨公司，品味確定的人絕不會瞎逛，總會很清楚地只到某些風格明確的地方。逛「DIY」之類的材料店比較看不出，他們不提供品牌風格的樣本，所以在那個場域的消費者反而神祕，不容易被看出品味。

德國文化論者阿多諾(Theodor Adorno, 1903-1969)曾提出大眾流行文化所造成的統一性，其實是一種虛假現象。阿多諾指的流行文化當是短期現象。生活品味或許也曾來自流行文化的洗禮，但在統一性中又已出現分歧。當品味的堅持出現時，品味族群成爲不同行銷對象，多元中有統一性，虛假的現象慢慢轉爲眞實，甚至變成

社會階層與社群佈署的表徵。任何文化事物要快速擴散，都可以有生產系統與促銷管道，在這泛俗現象裡，品味變成銅臭味的比較。

品味的群體性可以化約成價位的區隔。當代人很喜歡仿古、仿自然、仿原生的生活品味，但因為是「仿」，而且懂得用錢建構出一個恰到好處的擬態，還懂得說出來龍去脈，才能顯出「有文化」。仿擬出的生活品味，最明白可見的便是「現成物的直接挪用」。要「中國風」，便是依財力而購回不同價值的黑檀、紅木、中式地毯、折扇、真假古大花瓶擺設。要「漢和風」，便是土罐陶甕、塌塌米、山西古桌椅等。要「美國西南風」，旅遊時就搬回一些牛骨、印地安面具、棗紅幾何式地毯與掛氈。一個蘿蔔一個坑地放，也能堆出一個自己要的味道。現在民族風的創意生活產品在世界各地都很風行，一個家要佈置得像聯合國，文化圖騰遍地，謂之多元化的「世界風格」，以別於放諸四海皆準的那種單調性「國際風格」。這些文物依經濟層而歸類，樣式都差不多，但價位會說話，質地硬是有點不同。阿多諾說的「虛假的一致性」在此無所遁逃。無論到昂貴的「百靈頓百貨店」，或到極平價的「沃瑪大賣場」，一仿再仿，從古董、原物、真名牌、假名牌、雜牌，滿足了貧富各階層的消費能力與態度。衣著如此、家用品如此，與生活品味有關的外在物都能有垂直式或水平式的譜系出現。

此外，品味還包括「生活的真實態度」，而生活的態度選擇也變成保護品味異化的方式。大芝加哥區湖郡的地方政策，人富權力大，能強硬地抵制現代化公共建設的入侵，不希望高速公路行過，不希望新建物增擴，儘量維持老城鎮的風貌。湖郡的維內卡鎮一帶，也就是西北大學以北的郊區，因為地方生態的「氣質」，保值了昂貴的地段，甚至電影工業要找「有文化氣質的美式城鎮」，經常就

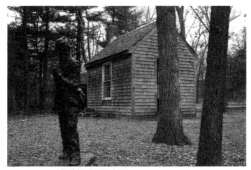
■ 複製的梭羅小屋

■ 梭羅住的原屋

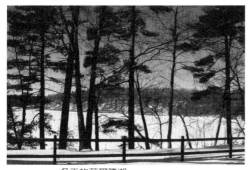
■ 冬天的華爾騰湖

到那一帶取景。電影「小鬼當家」就是以該區爲背景，那住家場景大概就是美國富有郊區的一種樣板。

太多人追隨特殊品味也很麻煩，會把違章之戀變成普世之愛。早年的美國作家，梭羅 (Henry David Thoreau,1817-1862)，在麻省康克郡也想買個農地，希望有個鄉隱式的文人生活，他不想被借貸系統束縛，追求自由反倒成爲屋舍之奴，遂在另一位作家愛默生的土地上，華爾騰湖畔，半違章地蓋了一幢花費28.12美元的小屋，住了八百天，實踐了他要的生活模式，再花六年寫成有名的《湖濱散記》(Walden,1854)。那有名的華爾騰湖畔生活，今日已變成一種精神名牌。1980年代，房地產商在鄉間蓋了一些社區，吸引了一堆世紀末的梭羅們，生態丕變。坦白說，眞的當代梭羅，應該已不在華爾騰湖畔。至於新社區，算不算梭羅的「文化產業」，梭羅大概想都沒想到。他那也算違章思維的

「不合作主義」(Civil Disobedience)行動，以及在華爾騰湖畔的文人與野人之合成生活，今日已成為布爾喬亞族們的另類波希米亞演出靈感。BB族們，屋內常是新英格蘭仿古董，屋外則是新進SUV四輪帶動仿吉普車，或許還裝滿高爾夫球具，反正好歹也是一種「青青河畔草，綿綿思遠道」的身體力行，一旦風聞外面有政治火燒事件，他們全成為保守的自由派人士。

沒有本錢當富人、文人或野人，就要偶而跑出去「租點」外來的生活品味。有次在網路裡郊遊，看到台灣北宜花東一帶也有許多仿歐的民宿，相片上還真有那種假假的鐵雕粉紅床，像迪斯耐卡通裡的童話小宅，只是價格很成人，請教專家，有人說是餅乾屋，有人說是情人窩。廣告還說，要使你賓至如歸，歸到異鄉的幻境裡。而自己的想像，還以為那民宿當有典型在夙昔的風采，應是有棗紅泛斑的八腳眠床，隔牆就是煮著滾水的老紅磚大灶，大清晨還可以提一壺宿尿到後園灌溉，回頭可以再舀一口井水刷牙。但這想像的品味，也不算真品味。有年到蒙他拿州住牧場民宿，除了八腳眠床改成木板床之外，一切場景都很有「宿昔味」，結果一夜拿著畫本打蚊子，大灶熱水只能泡乾麵，方圓幾哩沒舖子，牧場裡還好有駿馬幾匹，但牽來讓你登騎的卻是老騾子。山路走三小時，回家昏睡二天。

從化妝、貼身衣物到日常用品，以至於所居空間的生態，個別與集體品味無所不在，但真要度量品味何在，還真不容易。而什麼味道都嚐的，究竟是饕餮還是垃圾桶，那也是見仁見智的多元觀點。至於人的流放品味，姑且就當遠離現實與挑釁一點常態的違章之戀，否則也不會有藝術活動與觀光事業了。

閒人莫止步

第
8
篇

　　洗澡用品在西方國度是一種特別的生活消費，名堂之多，社區可以養一家以上的專賣店，隨便買不同產地的硫磺塊，也可以回家洗天南地北的溫泉澡。小時候，記得的最早洗澡用具是一塊肥皂與一條圓敦敦的菜瓜布，年紀大的人就多一塊光滑滑的磨腳石。童年冬天最大的印象是泡熱呼呼的大木桶澡，桶底還燒熱著，像浸在巫婆的湯鍋裡。但這洗澡法只有極短光景，搬回北部之後，白瓷澡缸的滋味就不同了。現代溫泉澡堂也常分石頭池與一般池，今人尚古，砂鍋的煮法自然比康寧鍋的煮法貴。

　　洗澡藝術在人稠地窄的東方都會，常與情色掛在一起，一般人聞澡色變，只要不在家洗澡，那就有很大的想像空間。事實上，洗澡是有關健康、美麗的日常事，可以變成純養身活動的。儘管人類是皮毛表相最簡單的動物，若論洗澡文化，那可算是人類史上的文明大事，既是科技發明，也是休閒藝術，更是公民生活美學之一。

　　溫泉之旅，應是洗澡之旅，而在公共澡堂裡看各式各樣的人體，更是歲月之旅。不知道算不算怪癖，總覺得老年的身體比年輕的身體耐看，彷彿每一斑弛處都有豐富的故事。尤其是中老年的婦女，所有的弧度都特別誇張，那麼鬆弛，又那麼具有飽和過度的蒼涼，每一寸肌膚都不再為男人存在，但她們仍細細刷洗照料，好像

每一個摺痕都是一筆筆的貼身記憶。每次在女性更衣室，都有想為她們素描的衝動，但從來沒開口問過，因為怕被罵病態，或被管理員轟出去。不知道當年安格爾如何畫〈土耳其大浴女圖〉，一堆美麗香豔的女體橫陳，怎麼可以這樣肆無忌憚？年輕的女體，賞心悅目地看看便好，大概只有男藝術家才有更高的興緻，要這樣精雕細球地再現，非此浮華不能罷休。至於竇加畫浴女圖，是把女體當近景實物，塞尚的浴女圖，則是把女體當遠方風景。男性的英姿裸雕不少，唯男人洗澡圖並不多，美術館為什麼沒有這個主題典藏？鬚眉不讓巾幗，男性得加油了。

古老國家都有悠久的澡堂文化，好像洗澡愈考究，生活文明愈進展，愈會洗澡的人愈有文化。其實，洗澡算是剛柔並濟的人類活動，是介於汗臭與體香的交替特區，就像是教堂裡的告解室，惡的進去善的出來，沒有前因就無後果。古代公共澡堂不是純洗澡之地，它也是公民日常社交與訊息交流地。最有名的是羅馬大澡堂，它不光是供人休閒洗澡而已，許多政治、社會、社群活動在此發生，許多街坊八卦情事也在此發酵。此公共場所真是繫群眾身心衛生於一地，具淨心、養身與藏污納垢諸多功能。甚至，羅馬公共廁所也是一排排開放的坐式馬桶，那更是可以看報、交談，不用獨坐幽篁裡，無聊到彈琴復長嘯。有一集美國卡通名人「辛普森」，就發明了一種沙發馬桶，可以放在客廳與家人一起看電視時使用，滿足了熱愛家庭也熱愛電視的懶人之幸福想像。

洗澡變成一種隱私，不知始自何時。在西方，古希臘人有裸體運動的習俗，運動完洗澡，大概不會再遮遮掩掩。東方傳說，也有不少美女洗公共露天澡的故事，但總會有無聊男子去偷小姐貼身衣褲，今日我們稱之為偷窺與戀物的變態人，古代小姐卻要趕快委身

相許。這個「七仙女」的故事,對沒人偷衣物的其他六個小姐們來說,一定愈想愈荒唐。曾經在游泳池多次遺失泳裝,當然是在更衣室不是在池裡,但十有八九被扔回,只好裝作百思不解。

人類一起洗澡的歷史久矣。只有兩人相約去洗澡,會被歸為水禽行為,無端被稱為鴛鴦,一群人洗澡則可以稱之為健康休閒活動,真是數大為美,集眾就是力量。歷史上,論大型公共澡堂的盛行,則非羅馬帝國的建業莫屬。羅馬公共澡堂原受希臘文化影響,但比希臘的小型沐浴中心誇張許多。羅馬帝國發展出巨大的公共澡堂建築,以及運用太陽能、水利渠道工程、中央熱氣供應等技術,使公共澡堂變成歷史上空前絕後的一種特殊建築體。2000年2月,Nova曾發行一卷〈羅馬澡堂〉的影片,拍攝一些澡堂迷在土耳其葡園谷自蓋土法煉鋼式的現代古羅馬小澡堂,這個也算是「據點裝置藝術」的計劃,探索出古羅馬人的許多工程科技,他們先測太陽照射方位,再用空心磚疊牆,使熱氣能在屋牆內流通,並找當地麵包師來引柴燒灶,用地下水管遠距接水,完成他們的建物。

2000年前的羅馬澡堂真是一項科技與藝術的文明成果。西元前33年,光羅馬一地的公共與私人澡堂已有一七〇間。帝國愈盛,澡堂建築愈堂皇,至西元四世紀,羅馬有十一個大型公共澡堂,九百二十六個私人澡堂,貧富不同階層皆有湯可泡。其中,西元305年建的迪歐塞亭大澡堂(The Bath of Diocletian)可容三千人,內設理容、飲食、圖書、商店、會議室等部門,可以讓人以澡堂為家了。洗澡原是私事,羅馬澡堂文化卻在大興土木下,把洗澡當成社交活動。有次到羅馬,特別去參觀哈德仁別莊。出生西班牙的哈德仁(Publius elis Hardrian),在西元117年8月成為羅馬盛世的掌權人,集政軍勢力於一身。他明白征戰之後必當留有建設,因此在他掌權時

期，特別將他鍾愛的建築藝術發揚光大。他在西元122年曾重建倫敦，把羅馬建築文化散播各地，現在英國的「羅馬澡堂」旅遊風光始自哈德仁引進，而後其公共澡堂史更被分為「羅馬期」、「中世紀期」、「伊莉莎白期」、「喬治期」、「維多莉亞期」、「20世紀期」，儼然也有一本英倫澡堂史。

哈德仁別莊在羅馬郊區，就像今日美國的大衛營，是政治領袖的休閒莊園。其整個平面圖像大莊園，好像是超級鄉村俱樂部的前身，而其殘存建築特色包括埃及、希臘、波斯三種異國風味，唯其大澡堂遺址是圓穹開放的羅馬風格。因此，澡堂業算是羅馬國產的休閒文化，是一種非戰式的「文化入侵」。中古世紀，崛起於草原的突厥蠻族英雄阿基拉，從中亞橫掃到西歐，幾乎撼動羅馬帝國，他應約到羅馬和談，最動心的文明產物也是羅馬大澡堂。回到沒有熱水供應的草原大地，他還是要仿建一座澡堂建物，以示他的「現代化」。從中國西域一帶到今日的西亞，這緯度的人洗熱水澡真不易，尤其在古代的尋常人家，一輩子可能就是結婚前才洗一次澡，看到澡堂盛行的景觀一定特別感動，好像天天都可以結婚了。

古羅馬人既視澡堂為日常生活中心，澡堂則猶如城市休閒文化俱樂部，內設健身房、圖書館、演講廳、販物部等設備，正是工餘的身心消遣活動。他們日出之際即工作，至下午二時至三時之間，便喜歡上澡堂休閒一下。羅馬有宵禁，天一抹黑就得回家。但羅馬城外，例如南邊龐貝古城的澡堂遺址，就曾發現一百七十盞油燈，顯示夜間仍營業的可能。另外，羅馬澡堂也分男賓與女賓使用時間與分離更衣部，但女人上澡堂的使用時間短，收費卻高於男賓二倍，可見公共澡堂還是以男人的享樂為主。儘管有些法令規定男女不得共浴，但此規防不勝防，良家婦女不去，願意投資進入澡堂的

妓女們卻利用此公共場所進行公關工作。因此，公共澡堂很像男人的人間天堂，關乎生活所愛的政治、社交、運動、情色全擠擠於一堂。比較起來，當代男人的世界，要四個喜好一地解決並不容易。

洗澡文化，可以說是人脫離野蠻的一項社會行為，在精緻生活文化圈，它也演變成一種飽暖之餘的浪漫情事。除了唐朝楊貴妃愛泡澡，中世紀法國民間有名的城市文學《玫瑰傳奇》(Le Roman de La Rose)，〈湯池之妻〉(The Wife of Bath, Line 3839, Line 8884, Line 8980)一節曾被認為是喬叟的婚姻觀。詩文敘事一位多次婚嫁的美麗慧黠女子，如何避免婚姻束縛，而享用婚姻之益，藝術地調弄她的男人們。女人與湯池的關係大約有如是湯湯水水的意識框限。但早期羅馬公共澡堂，男女分段時間使用，應不至於有酒池肉林的公開場面，或是明目張膽的任性行為。至於龐貝古城遺墟出現的許多情色雕繪，那也可能是巨型大澡堂遺址，才有一堆光溜溜的圖象。另外，羅馬人的男子氣慨，以不分男女都能征服的人最帥，所以滿街是男子的英勇事蹟，也算是坊間的勵志文宣吧。龐貝城若是如此「索多瑪」，難怪維蘇威火山要爆發。

1850年，在東方式的異國流行風裡，公共澡堂再度成為歐陸的時尚生活。曾著有《赫克里之柱》(The Pillars of Hercules)的作家，大衛・烏夸克(David Urquart)對古代澡堂文化特別有興趣，把公共澡堂的推廣定名為「土耳其浴計劃」。他像當代的計劃藝術家(Project Artist)提出城市烏托邦藍圖，認為二百萬人口的倫敦市民應該有一千個土耳其澡堂，這個澡堂經費當視之為「與酗酒、頹廢、骯髒作戰」的市政費用，不能等閒刪之。烏夸克出書宣揚理念，廣受群眾喜愛，有富豪建池之後，身體受益，更將烏夸克渲染成濟世先知。1856年，李查・巴特(Richard Barter)受烏夸克之書影響，在

愛爾蘭蓋了第一間土耳其浴的復建中心：聖安療養院，隨後又在有生之年蓋了十所以上的土耳其浴所，大力頌揚礦石浴的醫療功能。1862年，土耳其浴已廣泛出現在英國、德國、美國、澳洲，均以烏夸克的蒸氣式土耳其浴爲打造藍圖，這種改良式的「土耳其-羅馬浴」或「羅馬-愛爾蘭浴」提高室溫，以便增加乾洗療效，也被稱爲蒸氣浴。烏夸克創業有成，成爲倫敦土耳其浴顧問公司總監，還眞的打造了一條叫「聖澤米」的洗澡街。如果羅馬澡堂是古代娛樂中心，十九世紀中期的土耳其澡堂就更接近療養中心。

1913年，一位美國作者克思果夫(J.J.Cosgrove)研究移植來的土耳其浴所，提出土耳其浴已變相成爲富豪享受，他也效烏夸克，但提出的是平民化的浴所推廣，認爲旅館、醫院、住家，都當能有土耳其浴的設備。不過，也有不少政客與作家反對這種異國風情，認爲蓮蓬頭與澡缸就夠了。20世紀初，公共澡堂在美國曾經是一時政治議題，多數醫療專家僅同意經濟與衛生即可。美國文學家馬克‧吐溫對土耳其浴的意見，仍不失其尖酸嘲諷特色，他認爲這玩意兒集上流社會、名人文化與異國情趣的階級美化於一體，搞得一群作家大作精神污染文章，簡直是一大騙局。他跑到眞的土耳其的土耳其澡堂後，不知遭受什麼驚嚇，寫下他的觀感：「這是惡劣的騙局！一個會喜歡這行當的人實在夠資格去幹任何惡事了。如果他還能因此而吟詩作句，他也可以去體驗世界上任何無聊、無恥、荒淫、猥藝之事了。」

馬克‧吐溫的年代，土耳其浴雖打著健身旗幟，但大概也暗藏許多異色。1911年，舊金山的艾爾斯街(Ellis Street)成立了土耳其公共澡堂，但這廉價的男性專屬浴所，在80年代愛滋病高峰期結業，也暴露了歷史上公共澡堂一直迴避的另類公共問題。80年代之後，

愛洗澡的人往山野跑，洗公共澡又變成「泡熱水游泳池」。北美洛磯山脈的班夫山區也有早期印地安溫泉遺址，現已改成民眾露天溫泉游泳池。在大自然洗戶外溫泉是享受，沒有污穢之慮。有次沿著山區一天洗三池，洗到電解質都不平衡，才發現洗澡也是要有體力。這些現代公共澡堂其實都像不夠深的游泳池，精神最接近古羅馬大澡堂的，反而是近年來在美洲中西部興起的民眾健身中心。

21世紀初，大型健康休閒中心逐漸勃興，大芝加哥郊區有一連鎖店名曰「Lifetime」健身中心，以紅磚與玻璃為建物外型，內設健身器材房、有氧運動室、瑜珈室、室內與室外游泳池、三溫暖、室內籃球場、壁球室、登山爬壁練習場、理容院、按摩室、咖啡點心室、托兒所、會議室。建坪之大，超過早期的私人健身房，設備之新，也勝於傳統的YMCA，雖採會員制，但若是家庭會員，不管人口多少，每月一百一十美元左右，便全部打發，算是中產階級的活動所，如果一家五、六口每日在此洗澡，那就足以抵掉居家水電費了。其營業時是七天二十小時，半夜一時至天亮五時因法規不得留夜而短休。此外，中心有經理、教練、清潔工、工讀生等管理人員，也有許多加費的運動選修課程。這種郊區健康文化愈來愈盛行，男女老少或單身或家庭，都可以從中得到健康活動，而在此公共場所，各種公私生活文化也無所遁逃。

大清晨五時至七時，成員多是上班族，俊男美女不僅來運動，趕早來刷牙、洗臉、刮鬍、沖澡、蹲廁、吃早點的也不少。更衣室琉璃台的玻璃鏡上貼著：「敬告諸君，為尊重他人之故，梳洗者請記得圍毛巾。」由此可見，必有忘情者在此賓至如歸，攬鏡梳洗自我陶醉，罔顧他人是否有自卑心態。走了鐵漢嬌娃，八時至九時的成員多是有紀律的家庭主婦，送走上班與上學的，腰間撈個乳臭未

乾的娃娃，肩上揹著大包小包，先送孩子去托兒室，然後參加這段期的健身課程。這些少婦特別好看，比上班女族愛穿兩截式泳衣，讓人不禁更要驚嘆，原來養兒育女與身材走樣無關。十時至十二時，來了一群晚起的歐巴桑與歐吉桑，景觀雖不太雄麗，但老驥伏櫪其情可嘉。他們多做水上活動，冷水泡完泡熱水，池畔常有拐杖扶椅，這個時段去，老先生們兩眼昏花，環肥燕瘦都成了清晨美女，兩造心情都好得不得了。

中午至午後，又會出現上班族，多是白領中年男子，有時也會有「湯池之妻」同行。為什麼知道是「湯池之妻」呢？因為很少夫妻到公共澡堂泡湯，會笑得那麼又客氣又開心。四點過後是大雜鍋，加上學童活動，下班族趕場，活動中心湯湯沸沸。還有一群看電視來的，大概在家搶不到頻道，便到健身房踩腳踏車，抬頭就有一排十多個不同頻道的電視螢幕。晚間八點過後最清靜，來的大都是寂寞人或是逃家份子，他們像獨行俠，每種運動器材都玩一下，躺在軟墊上小寐的也不少。這個生活產業方興未艾，大概會延展一陣子。

華人地區的洗澡文化似乎還沒如此誇大。看過中國近年一部叫「澡堂」的電影，陳述北京老澡堂的凋零，其中片頭的新式澡堂間，猶如電話亭似的洗車房，蓮蓬頭沖澡，快速省時，很現代化，但沒有什麼人情文化，好像洗澡已變成義務，不是享受的權利。現代人忙碌，每天可以上山洗溫泉公共澡的人是懂得享受的閒人。至於島嶼的地方溫泉澡堂都很小，並且有一個特殊習尚，洗澡跟野味常常混在一起，活動常是「洗溫泉，吃山味」兼具，此套行程實在不太健康，究竟是應先吃再洗，還是該先洗再吃，或是可以又吃又洗？這個可有待專人賜教了。

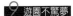

遊園不驚夢

第
9
篇

　　1965年撰寫〈秀拉〉的強・魯梭(John Russell)，在論秀拉
(Georges-Pierre Seurat, 1859-1891)的〈大嘉特島〉(The Grande
Jatte)一作時曾寫道：「大嘉特島是屬於每一個世代都會從中找到
年代意義的偉大作品之一。」魯梭所言並不誇大，秀拉的〈大嘉特
島〉又稱爲〈大嘉特島的星期日午後〉，描繪的是一個濱水公園區的
假期遊園景緻，在藝術技巧上，它講究古典應有的技法，賦與其年
代盛行的色光研究，同時也頗似中國〈清明上河圖〉般的民俗生活
畫。

　　秀拉與其〈大嘉特島的星期日午後〉已是兩個對等名詞。但要
讓這兩個屬於異國情趣的藝術名詞變成他區日常生活的一部分，則
是百年文化大業。2002年，搬到現居的芝城西郊那玻維爾鎭時，這
幢半老式居家房子本身最藝術的室內附屬設計，便是浴室牆面是全
佈的藍綠點〈大嘉特島〉簡化圖案。因爲是浴室，牆面成了島岸，
澡缸便成了水面，將這〈大嘉特島〉的公共景觀容進居家私密領
域，竟有一種清爽的幽默。然而，要明白秀拉〈大嘉特島〉與平民
生活的延續關係，卻要在2004年7月16日的「千禧公園」(
Millennium Park)之開幕，才看到〈大嘉特島〉的魅力，如何從一幅
藝術家的世界擴展到市民戶外生活的理想現實打造。

■ 秀拉　星期日午後的大傑特島　1886年　油彩、畫布　225x340cm　芝加哥藝術協會藏

　　2004年夏季，與芝城濱湖的「千禧公園」開幕相互應，芝相哥藝術館也舉辦了一個大型研究展，以秀拉的〈大嘉特島〉為策展主題，並配合展出秀拉製繪此作品前的所有思維、所受的影響、其所屬年代的風潮、其資料的引用，與此作習作過程，以及此畫輾轉至芝加哥的典藏經歷。九大展廳，一百二十多幅相關名作，全在於烘托這件作品的年代藝術課題與生產過程。

　　此「秀拉與大嘉特島的繪製」展，表面上是反潮流的策展手法，以一幅畫為主題，許多印象派大師的作品為幫襯，既不能說是聯展也不能說是個人展，但卻完整呈現出19世紀後期，法國藝術家們的藝術研究世界與地域人們的休閒文化。而更新進的觀照，則是

此展配合了1997年便開始建構，至2004年7月中旬才開幕的芝加哥「千禧公園」。藉由一張館內的名畫世界以及館外的實景世界，兩相輝映出百年來「公園地」裡的生活人文之變與不變。針對秀拉的〈大嘉特島〉之典藏，藝術館有一歷史回顧，提出「美術館內的公園地」，特別記錄了觀眾圍觀該畫的歷史鏡頭。但在2004年，「美術館外的公園地」將成為未來另一個芝城生活文化特色，市府真的將老少嬉水的景觀活現在藝術館外的大公園區。

從館內到館外，〈大嘉特島〉與「千禧公園」是屬於公眾的「遊園」景觀，與紅樓夢的「大觀園」或白先勇式的「遊園驚夢」的文學世界截然不同。〈大嘉特島〉寧靜，「千禧公園」喧嘩，但都明亮、簡單，呈現平民的夏日風情。在這公共園地，人們為陽光與群聚的樂趣而來，它們是市井小民的精神休閒地。中國《詩經》國風篇裡的〈溱洧〉，描寫的是一群男男女女到溱水與洧水遊樂的情境：「士與女，殷其盈矣。女曰觀乎，士曰既且。且往觀乎洧之外，洵訏且樂。」此詩平舖直敘出場景，有人潮、有對話，也有氣氛，頗接近〈大嘉特島〉畫面。

反觀唐代文人寫名流逛水濱，觀點就大不同。杜工部在玄宗天寶12年為皇戚楊國忠與虢國夫人之家庭出遊，寫了有名的樂府〈麗人行〉。詩中除了交待時間、地點：「三月三日天氣新，長安水邊多麗人。」之外，餘詞全都在寫美人的肌膚與華飾衣妝，以及豪門盛宴的種種氣派，長安水邊的美景倒相形無色了。東西方老派文人看麗人與美景時常有類似情緒。〈大嘉特島〉在完成後數年，最被當時批評家推崇的也是右側拿著黑傘牽著小猴的蹺臀女郎，她讓文學作家們產生許多聯想。秀拉好友席涅克(Paul Signac, 1863-1935)，後來譏諷文學作家只看得懂這布爾喬亞仕女，還能遠溯到埃及側面

人體造形的完美象徵，卻看不到巧奪天工的不僅是美人而已。文人與畫家描寫春夏郊遊戲水時眞是下功夫，若是今日混鈍如我輩者形容，其實就是「到水濱看美女」，美女就是比水還要「水」，還要好看，還要有背景資料可遐想。

秀拉在其二十五歲左右便進行了〈大嘉特島〉的繪製，他卒於三十二歲，〈大嘉特島〉是點描派或新印象派的經典之作，這件作品有條不紊地見証了一種前衛的生產途徑：個人從群體影響而超越群體，進而卓然而家。他專鑽系統，卻能左右系統；追求絕對，卻能呈現神祕。他仿若浸沉在許多大師與同儕的影響之間，但驀然回首，他們又仿若只是他的背影。

當時才二十五、六歲的秀拉，離開藝術學校之後，有將近四年未眞正創作。當他開始重拾畫筆時，也多以碳筆素描爲主。他原先心儀古典的安格爾，也留意到當時的藝評主流：自然主義批評者的觀點，對於新潮印象派畫者之色光研究也頗動心，這些藝壇現狀均在〈大嘉特島〉的繪製過程裡發酵。因此，〈大嘉特島〉不是一件點描派的代表作而已，與同時代藝術家比較，儘管很多藝術家都擁有更多作品來陳述其創作生涯，〈大嘉特島〉卻可以用一張畫陳述藝術家的成就、他的年代同儕、他的年代藝評、他的年代生活。另外，秀拉也証實一個年輕創作者，能夠以認眞的態度，不經過藝壇機制評定，亦能以一階段的研究成果而名列大師之席。

然而，這張畫的構成並非全然完美。年輕的秀拉無法在小畫室內掌握這幅大畫，又急於參加1885年的獨立美展，儘管該展最後被取消，秀拉的〈大嘉特島〉卻仍出現一些力有未逮的草率處。其中，明眼人最快發現的是畫心的兩位面湖而坐仕女，她們明顯地過小，與右側持傘仕女對照，尤顯比例不對。他的左側畫面也趨簡

化，雖然可以用印象派的遠距模糊法爲他解釋，但根據秀拉對於完整作品的一貫要求風格，他是畫面四角總是面面俱到，對遠距景深並不會用印象式的處理法。此外，秀拉深受法國革命之後的自然主義藝評家巴蘭克(Charles Blanc)影響。巴蘭克認爲線條大師是菲達斯(Phidias)，而非拉斐爾、大衛或安格爾，光影大師則是林布蘭特(Rembrandt)，色彩大師當屬德拉克瓦(Delacroix)，他的美學律法成爲秀拉師法所在，同樣傾於用科技來証實其傳統學院派的主張。基於此，秀拉的作品也帶著實驗性與折衷性的色彩，既是當時的前衛，也是當時的後衛。

　　無論如何，這張畫仍綜合其年代裡的傳統與創新之新舊成就，而在他與席涅克之後，也無人出其左右。畫家波爾納(Emile Bernard)曾攻擊新印象派的畫風，認爲他們拿著圓規、丁字尺和鉛垂線，自我禁閉在畫室內作功課，把藝術當苦修，創作當工程，又要素描又要打藍圖，然後小心用補色填空，實在太不藝術了。但當時支持印象派的藝評家菲力士‧斐涅翁(Felix Feneon)卻認爲執著不同的科學法則是藝術家視覺敏感度的表現。當時藝論紛紛，直到1894年10月9日，席涅克在他的日記裡，反身批評那些「在藝術裡找文學的藝評家」是白痴，因爲他們看不見〈大嘉特島〉的自然性、繪畫性與象徵性，只知道在畫面裡找文學靈感。

　　秀拉英年早逝，當代人曾批評秀拉只留下一些不完整的習作，但他的好友席涅克卻能挺身指出，〈大嘉特島〉一作已把秀拉的藝術觀交待得一清二楚。在20世紀前葉，許多研究者花很多心力研究、剖析〈大嘉特島〉的構成與色彩，這件作品成爲現代結構性藝評的最佳範例，但在20世紀後葉，尤其80年代之後，這件作品的社會性獲得更多的探討機會。從藝術社會史的角度看，這件作品反映

73

了1880年中期的都市中產階級的「當代生活」。正如當時沙龍繪畫常見的主題，它呈現流行消遣世界，有兩性關係、水手與漂泊藝人、女人、小孩、寵物、戶外休閒生活裡的郊遊、散步、划船、垂釣等景觀，全幅大小人物居然近五十人。

當代藝術史論者伊森曼(Stephen F. Eisenman)在一篇〈政治眼光下看秀拉〉的論文裡指出，年輕的秀拉雖延續了寫實主義藝術家庫爾貝等人描繪小人物的題材，但他面臨的是一個邁向資本化的轉型社會，以至於在〈大嘉特島〉裡出現象徵主義與物質主義的雙重文化價值，也出現現實主義與自然主義的雙重生活景觀。〈大嘉特島〉的確像一個理想主義者所設計的生活烏托邦藍圖，帶著戲劇性的意味，乾乾淨淨的理想氛圍，勾劃出閒散生活裡和諧的幸福舞台。但這幅畫又出自現實裡的據點，不是憑空幻想的樂園。賈多(Mary Mathews Gedo)研究此畫，則提出：「大嘉特島是新宗教的圖象」，因為它呈現一種和諧心理下的圖式，也提出一種幸福生活的嚮往。但秀拉並非要見証他的年代社會議題，或具有強烈政治性意圖，這位中產階級出生的畫家，既不波希米亞，也非社會激進份子，卻實實在在地捕捉到常人的一個夢幻生活片刻。

〈大嘉特島〉的真實據點是巴黎西北郊，當時是一個開發中的中下層社區濱河公園地。1884年，因〈洗浴〉一作被巴黎沙龍展排斥之後，秀拉與席涅克在亞斯尼爾士區居住，致力他們的新繪畫風格與巴黎獨立美展的活動。秀拉從1884至1886年，花二年時間畫此作品。研究過程，包括過去研究者曾細細考証過的經典黃金比例結構、續彩的光學研究，還有秀拉獨特的碳筆素描所顯現的影像美學，以及他對流行服裝與馬戲班的通俗生活之素寫、觀察、與記錄。這些，在今日都成為歷久彌新的文化材料。

　　至於〈大嘉特島〉的內在精神，根據秀拉的友人陳述秀拉的性格，他與同時代的藝術家竇加大逕其趣。秀拉安靜、沉默，性格孤僻，但具有一股古代修士的氣質，有人比擬他像唐納太羅繪筆下的「聖喬治」。他衣冠整齊，絲毫不苟。在〈大嘉特島〉裡，畫面人物也像剛離開星期日上午的禮拜堂，人物大都穿著齊整，婦女與小孩的服飾尤其正式，而扣子扣到頸領的造形也「非常地秀拉」。因此，就精神性而言，〈大嘉特島〉原也不是社會現實之作，它更接近從田園的巴比松派發展到象徵主義的那一派，它帶著神祕與拘謹，好似入世的僧侶替凡間俗眾安排一個理想的暫時伊甸園，一切是那麼不真實的恬靜，猶如舞台上沒有口白的演員們，在一切動作發生之前凝止在原位上。它也接近電影的停格手法，有蓄勢待發前的寧靜。

　　完成此畫後，1888年，秀拉在他的〈模特兒〉(The Models)一作裡，三個裸露更衣的模特兒所處之空間的左方，便是以〈大嘉特島〉左側為室內壁畫，顯示作者已將自己的作品視為「必然被典藏」，同時也透露這位拘謹藝術家的另一面風趣，他畫中有畫，將〈大嘉特島〉裡的穿著最隆重的戶外仕女放在三裸女的室內裡。〈大嘉特島〉裡的人物穿著，在後來的一些戲劇或廣告裡常被挪用，只要更換年代流行服飾，它便合時合宜地在經典意象中透露出當代性。

　　〈大嘉特島〉成為經典構圖之後，除了在20世紀中期之後，一度成為壁紙圖飾，讓人居家都要重演秀拉〈模特兒〉一作裡的類似場景。另外，也有人在庭園設計上將樹叢剪成〈大嘉特島〉裡的人物造形。就像當時許多印象派藝術家對「郊遊」或「野宴」的熱衷與嘲諷一般，馬內的〈野宴〉有裸女，秀拉的〈大嘉特島〉卻有束腰

墊臀的仕女，這些人物造形誇張，竟成爲漫畫引用材料。當〈大嘉特島〉愈來愈通俗化之後，它畫面裡的人物才眞實起來，他們惡散錯落，不合公園景觀地過度冷漠、矯作，他們也像是嘲弄浮士繪風情的道貌岸然者，又眞實又虛假，似乎也自嘲了這個被藝術化、理想化的人工場景。

如前述魯梭所言，〈大嘉特島〉的確有超越時空的多方解讀可能。秀拉的〈大嘉特島〉在秀拉過世之後也開始爲法國藝壇重視，在1892年，他去世次年，便有了「秀拉回顧展」。然而，〈大嘉特島〉的眞正歸屬，卻是在大西洋對岸的密西根湖畔。它不僅成爲芝加哥藝術館的重要典藏，它也成爲芝加哥市大公園地的精神代表。

秀拉的這件〈大嘉特島〉，於1924年7月7日進入芝加哥藝術館。促使它成爲芝加哥藝術館的捐贈藏家，是出生於芝城的五金企業家巴萊特夫婦(Prederic Clay and Helen Birch Barlett)。年輕的巴萊特曾在1891年時到慕尼黑與巴黎習藝，1898年返鄉後成爲地方壁畫家與收藏者。自1905年，他一直是芝加哥藝術館董事與典藏委員，對館方典藏有諸多貢獻。他在1919年與第二任妻子，詩人暨音樂家海倫‧貝區結婚後，便認眞收藏當時的前衛作品。1925年其妻去世後，更成立「海倫‧貝區。巴萊特典藏基金會」。典藏〈大嘉特島〉是巴萊特的畢生傳奇，他在秀拉的〈大嘉特島〉完成後五年，也就是秀拉去世那年，進入了秀拉的藝術學校(The Ecole des Beaux-Art)，與秀拉之友(Francois Aman-Jean)習藝，經歷三十三年，他才購得這件作品。而芝加哥藝術館也因巴萊特的品味與遠見，成爲典藏「後期印象派」的重要大館，並使其館具有現代館與當代館的結構條件。沒有巴萊特的遠見，〈大嘉特島〉與密西根湖左岸無法相得益彰。

　　〈大嘉特島〉是芝加哥藝術館現代主義的鎮館之寶，但作為〈大嘉特島〉的歸屬之市，芝加哥也的確是第一選。它的藝術性不斷被專業領域者深入研究，而其生活性也逐漸淺現，成為一個通俗文化的挪用景觀。以藝術館為座標，密西根大道以東至湖濱揚帆之大公園區(Grand Park)，到處是〈大嘉特島〉的現代版場景。如果說秀拉畫的〈大嘉特島〉左上角的高建築是芝城的海軍碼頭之影，〈大嘉特島〉易名為〈19世紀末的芝城濱湖大公園〉也一樣不會離題。就該畫內容而言，它也真是濱湖的芝加哥市區大公園之精神寫照。自1837年以來，芝城便以「花園中的城市」為市府目標，濱湖大公園區一直是獨厚的歸劃區，一直到2004年今日的「千禧公園」之打造，都力求世界媒體的注目。

　　芝加哥「千禧公園」位於芝加哥藝術館左側，旨在於將芝加哥臨密西根湖畔的「大公園」活動區，擴展到一個新世紀品味的公共休閒地。這個斥資四億七千五百萬美元，號稱目前世界最昂貴的平民化「千禧公園」，綜合了建築、紀念性與公共性的巨大雕塑、景觀設計。戴利市長(Richard Daley)重申前世紀百餘年來的建市目標「花園之市」，與1960年代老戴利市長即打出的「雕塑芝加哥」之文化建設精神，並延請當代國際建築與藝術名人，共同打造這造福居民與觀光客的「高價投資，低費享用」之新公園。

　　加拿大的法蘭克・蓋瑞(Frank Gehry)建了紀念曾設「Pritzker 建築獎」的芝城企業家之「Jay Pritzker Pavilion」。蓋瑞以他著名的白銀翻滾造形蓋了一座露天半圓弧演奏廳，露天座椅可容四千人，草地可坐七千人。音樂廳外亦有白鐵天橋的步行道，長橋跨過哥倫帕斯大道，彎行到湖畔。西班牙的雕塑家普沙(Jaume Plensa)用電腦影像建了兩座50呎高的方塔狀〈小丑噴泉〉，中間是淺池，電腦影像

是目前已集有的五百張不同族裔臉孔，更換前會調皮地吐出水柱。開幕當月正值暑假，一群有備而來的孩童已著泳裝進城打水仗，與19世紀末〈大嘉特島〉的盛裝遊水大異其趣。這件公共藝術在多元族裔融合的芝城，尤顯平和共樂的意義。另外，英國藝術家卡普爾(Anish Kapoor)打造了110噸的變形圓穹鋼塑〈雲門〉，如同一個多元鏡面，可俯仰觀看，映天映地映人間。

這三件作品之外，公園內還作日式清溪與園景設計，與〈大嘉特島〉只有一位吹笛人與幾隻寵物再相比，今人的公園娛樂活動可複雜多了。「千禧公園」之完成，將芝城南北濱湖一線連成一個大文教休閒區，從海德公園的芝加哥大學到愛文斯頓的西北大學，博物館區一路北上，露天音樂廳、腳踏車行經區、沙灘、海軍碼頭娛樂區，綿延著湖濱而出現。芝城有其秋颯冬沉的陰暗處，但濱湖的夏日公園風情，確實使這城市溫柔美麗許多。

1949年，作家E.M佛斯特曾說：「藝術是一種必然的發生，有其生產上的相關定律。如燈塔之無法隱藏。安提崗是安提崗，馬克白是馬克白，大嘉特島就是大嘉特島。」〈大嘉特島〉自然有其唯一而不可比擬之處，但如同安提崗是勇敢剛倔的女子表徵，馬克白是懦弱猜忌的男子表徵，大嘉特島的風情，自然也成為一種中產階級的假期休閒嚮往，是工業化社會之後的一座「巴比松式」的島嶼縮影。現代人的心裡都有一座〈大嘉特島〉，它表徵了現代人同時嚮往人工與自然的矛盾精神狀態，同時也顯現出現代人藉著眾聲喧嘩與眾人穿梭間，以找尋撫慰心靈的慵懶療法。我們到市區公園踏青的心態，不正是這麼又想避開人間塵土，卻又如此不甘寂寞。既嚮往孤島，卻又怕溺於過度的沉靜。於是，人多的公園地，成為集體的心神恍蕩居與心理曬霉所。

何日君再來

第
10
篇

　　不知道什麼原因，早期台灣的垃圾車竟然選用「給愛麗絲」的旋律，這曲子在大街小巷像魔音傳腦地不斷打轉，終於有點意識紮根地產生效用，一聽到「給愛麗絲」，就是提交居家垃圾的時候。這曲子是作曲家對愛慕對象表露情意，居民聞樂提交垃圾，仿若是實驗室的小白鼠，別有一番「曲意」。但這曲子如此強打，也真是提昇居民的生活文化，古典名曲變成垃圾音符，有那個地區能這麼通俗地消費高等文化？去鄉多年，一聽到「給愛麗絲」，居然會有鄉愁，好像那已變成記憶裡的一種土產。後來名曲不見了，改成名口號「垃圾不落地」的行動配合，雖有成效但不太優美，提交垃圾像打卡兼站崗。

　　有陣子，台灣送葬隊也喜歡奏鄧麗君的「何日君再來」，這選曲就比較饒具興味，有返魂的美麗期待，也讓人在送行中會心一笑。不涉輪迴的人不想再墮紅塵，自然是送君千里就此一別，任憑你呼喚也是既無風雨也無情。至於美國每年除夕，新舊年交替的那一刻，一定要奏電影老曲「魂斷藍橋」，子時一到，眾人激情地趕快找個嘴吧擁吻，找不到的人特別惆悵，真有「魂斷藍橋」的別離傷感。這找嘴吧的習俗，立下王老五的自卑情境，要嘛別參加什麼過年晚會，否則就等聊勝於無那種濡沫傳送的二手嘴。

世界名曲可以轉變成地方衛生謠，地方小調可以代換成無界祝禱歌，電影插曲可以指定成跨年度迎新送舊的心聲，挪用、再製、再生、回收的概念在日常生活裡，不斷很有創意地發生，但一旦弄巧成拙，就會變成「黑心貨」。例如床墊回收本來就是環保應作的工作，但把「舊床墊」直接塞進新殼，改頭換面一下，又叫「新床墊」，那真是又黑心又沒創意。目前當代文化有新舊之爭，有地域性與全球化之爭，但是舊可以變新，全球化也可以等於地域性，它們之間沒有辦法很快直接劃等號，但有些過程已在發酵發生，不知不覺，好像借屍返魂，不預期地何日君再來。

能夠介入新舊生態與公民生活的當代藝術，正是有關生活資源的「生態藝術學」(Ecologies)。在當代總體藝術裡，與社區建設最有關係的也是這門社會藝術學。這是21世紀初持續社會意識的一支，1999年卡內基國際展與2002年德國文件大展，均給予生態藝術相當大的表現空間，以至於有關新舊社會生態與自然生態的變遷表現特別多，引起藝術市場擁護者很大反彈。在這領域，那些視藝術為文化美容，用愛藝術之名而交陪藝壇名流的「古根漢派」信徒，顯然沒有辦法在這類作品裡找到杯光交錯紙醉金迷的快感。這些文化名流派眼中的「生態」，只有藝壇本身的生態，其餘的生態，都變成藝術上的失態或變態。生態學藝術家周旋在生態污染與垃圾之間，作化腐朽為神奇的工作。儘管傳統藝術界不當他們是藝術家，還認為藝術市場要給這些外行人搞垮了，他們卻在「藝術運動家」的自許下，一本「給愛麗絲」的精神，重啟「何日君再來」的信念。

1992年，延續芝加哥派的跳蚤市場與古董市場之取源特色，地方文化局的「雕塑芝加哥」企劃案裡還包括「社區生態行動」

(Urban ecology Action Group)，引發一時的「文化行動」(Culture Action)。這批藝術家沒有反諷或調侃城鄉落差或文化差異，雖說是社區行動，也沒有飆不同族裔文化之本色，而是從社區生活著手，走公眾生活與社會生態之系統路線，在文化中心、藝廊、公共場所作非盈利的生態展。十年之後，「當代生態藝術史」不僅一度佔了藝壇前鋒位置，並且成為總體藝術史的一部分，還與人類學、自然科學、經濟學搭上關係，害許多不想長大的藝術清純一派與成人淘金派，深覺這個藝術弟兄太像家族裡的過動兒了。

生態藝術，自然是「地域性」活動，生態藝術家常是「本土」(on earth)的信念者，他們的本土，往往從住處開始出發，從己身生活環境再擴展到公眾生活環境，因此作品裡有也常透露出「全球化」效應。這些生態藝術家的行動，能夠同時反映出地域性與全球化交疊與矛盾的共有場域，而觀眾則在他們搜集、羅列與再現的物質變化中，看到「過去」可能等同於「回到未來」，「懷舊」或不等於「美好記憶」，「瞻前」也不一定是「顧不了後」。他們的前輩曾經都是20世紀的藝壇事件製造者，像波依斯(Joseph Beuys)、卡布羅(Allan Kaprow)、哈克(Hans Haacke)等，總是具有社會性議題，但新一代創作者則溫和許多，也以研究態度取代即興演出。至於與生態藝術有關的文化論述，在阿多諾(T.Adorno)、巴特(R.Barthes)、傅柯(M.Foucault)等人的著作都可找到申論。1980年代中期，戴威(John Dewey，1859-1952)提出的《美學即經驗》曾一度捲土而來，被文化論者視為生活實踐美學的重要理論依據，當代美學研究者雪特曼(Richard Shusterman)、古曼(NelsonGoodman)等人還將這論述申述成具時代新意的「實用主義美學」(Pragmatism)，提出新對辯。

生態藝術家如同「實用主義者」，重視經驗、功能與關係，但他們美學的爭論不是「什麼是藝術？」而是「什麼時候是藝術？」有上述那些已進入藝術史的藝術前輩當背書，藝壇實在沒有理由認為生態藝研者不夠藝術。晚近，芝加哥大學的史瑪特藝廊曾陸續請此類型藝術家作個展。住在賓州的迪翁(Mark Dion)，傾於揭露自然生態史的發生過程，並以此來觀察社會生態的定律。1999年，迪翁在卡內基國際展的作品，便是「亞歷山大‧威爾森工作室」。他在美術館內，為這位蘇格蘭的自然學家、詩人、藝術家建構一間鳥禽生態木屋。迪翁的裝置資料來自卡內基圖書館，此外，他自己也是觀鳥愛好者，此作可以說是迪翁向威爾森致敬，他們都在自然與藝術裡找到一種生活態度。

凡德(Peter Fend)在2000年在史瑪特藝廊作過「中國三峽水壩方案：夔江冒火」。他把這方案視為地球村生態要事，提出他與其他藝術家、建築師、科學家、文化學者們的合作構想與替代能源計畫。對他而言，他關注的不是三峽的生態，而是長江與海洋之間的生態。從威斯康辛州到芝城的派德曼(Dan Peterman)，則以塑料回收為主題，與芝加哥大學化工實踐室合作，提出「塑料經濟學」(Plastic Economics)。這些作品，有關他與芝大世界實驗室(Universal Lab)的研究部份，則在展後進行拍賣。這些藝術家被稱為「前衛」之因，是因為他們的作品還具有社會烏托邦的意識，並且包括了「成功的」與「失敗的」烏托邦。

2004年6至9月，芝加哥當代館為派德曼主辦大回顧展，藝術家在館內塔了一間回收站，分門別類，將裝銅板的圓筒廢紙、鐵釘、圖釘、舊唱片，很有耐心地分類編放，讓人看到垃圾也有編纂系統。展場中心是廢木區搭成的原木休憩篷。右角有一「加工廠」，藝

術家用爛蘋果加上紅色素，製成一袋袋食物加工品，再用鞋套型的透明塑料裝成一排排的架櫃貨物。紅色素的粉末舖很很有極限主義的畫面，一排排靴型蘋果醬則堆得像安迪・沃荷的普普湯罐，原料與加工料的擺置都很乾淨整齊，但那紅色素與豬肝血色的爛蘋果餿食袋，實在讓人看得吃不下飯。自然，也有的加工品就不怎麼噁心。例如派德曼用多色保麗龍材質壓扁成「新建材」，不用一釘半鐵，搭了一間「茶屋」，薄片捲成圓柱變成桌子，疊成一堆箍鑲出沙發。一些觀眾就躺賴在那裡。除此之外，派德曼在生活舊物件上看到各種可轉生的美學可能。一把瑞士萬能刀，可以折疊出構成主義的小立體雕塑，超級市場的破購物車，拆除輪子反轉過來再捍接，可以變成不鏽鋼咖啡座椅。白鐵皮可接成展示架，舊木板可編成拼花地。派德曼利用各種地方日常廢棄物，重組出「腳踏車修理站」、「市集小攤」、「後院儲藏屋」等城郊常見的景觀，這些都是地方消費品，展後將挪到另一社區公園當「公共藝術」。

這些生態藝術工作者不像個體戶的行動藝術家，也非小團隊的方案裝置家，他們的研究企劃規模龐大，夢想要有真的理論支撐，無怪乎是當代介於想像與實踐之間，最具學識的一支工作者。伊利諾州巴塔維亞鎮有著名的法明能源實驗室(Fermi Lab)，這些夢想家加上科學家，在能源與能量之前自稱是「使用者」(User)，這個名稱也很適用於生態藝術工作者，他們在媒材之前，其實是帶著藝術的幻想、科學的態度，但最終目的是讓這些物資再產生新作用。「User」的態度折衷了目前介於「藝術」與「科技」間的創作角色，其實使用現成軟體工作的藝術家，應該也是「User」。但具發現與發明的科技人員可以自稱「User」，藝術家卻很難自稱「User」，好像此名稱不具創意成份。如果廣泛地想，作者也是「文字使用者」，政

客就是「政權使用者」，夫妻就是「婚姻使用者」，各有系統生態，使用藝術巧妙不同，這個可「使用之字」不卑不亢，真的很好用。

由於生態藝術注重研究，對使用、回收、再生等循環系統的訊息特別在意，目前最新的一支生態文化軍則叫做「資訊生態」(Information Ecology)，針對的便是「訊息資料」這個充斥於世的知識資源。「資訊生態」特別設定其義是「有關於特別一地生態，其間人們、體驗、價值與科技上的系統研究。」這個生態機制空間的涵括面可以是：圖書館、醫院、個人服務影映店、網咖、工商界傳譯、學校等地方。「資料生態」也提出一個人性觀點，那就是介於人與技術工具使用過程中的形而上關係。這條關係非常複雜，因時因地因人情風俗都可能介出不同的結果，這也是「資訊生態」具有「地方性」系統之處。「資訊生態」也像「生物生態」，在提供與餵養間有它的食物鏈，但好一些的系統，養份就分佈得均勻些。另外，在泛人性方面，研究者發現，你可以建立任何系統傳遞資訊，你就是不容易讓使用者的耐心一致。

除了無中生有的開創之外，所有的「創新」都含著重生與改造的意味。資源生態的涵蓋面相當廣，但它的美學不在於對過去的好奇，而是朝向更能產生承諾的未來，用藝術經驗與藝術物質對話，在社會脈絡中觀看物質更替的新舊價值。「廢物」或「剩餘價值」的再使用，如果不涉及掠奪與剝削，其實可以變成很藝術的。有一篇介紹「資訊生態」的文章，提出這是「用心使用技術」，認為使用者如何操作技術的態度很重要。這角度其實是彌補了科技未來世界的系統化缺失。一想到人使用科技，又被科技系統反制的情景，小說裡的「1984」、「美麗新世界」等恐怖監控系統的預言便出現了。所以「資訊生態」是未雨綢繆，提出使用倫理，而因為是有關於人

類行為的生態，這個生態是屬於「居所」(Habitation)的概念，是故也常以「社區」(Community)稱之。尤其在「地域資訊生態」領域，研究者認為生態影響、改變人類溝通與相處模式。1999年卡內基國際展，也有一位藝術家卡蒂芙(Janet Cardiff)用耳機導覽卡內基圖書館，她的作品叫「在真實時間裡」(In Real Time)，跟著耳機與錄影機，觀者穿梭在複雜的知識堆裡，看到知識訊息對人的植入，猶若電影「矩陣駭客」(The Matrix)的情節，必需進入意志、記憶、慾望的選擇現場，在真實與虛擬間架構自己的知識與經驗系統。

當代網路，也是資訊社區，但網路資訊還包括可以隨時開啟的聊天論區，此公領域的私人垃圾亦不少。這些人帶著匿名面具，撒播他們主觀或道聽途說的訊息，但這些訊息仍然能侵入現實，造成一種印象式的認知。網路人際行為不受現法約束，近無政府狀態，倒成為一些社會邊緣群眾高談闊論，隨意張貼盜取文章，不負文職的口水非議場。這種垃圾訊息的回收或再生雖不衛生，但頗適合一些喜歡黑箱作業的傳播者口沫相傳，近親繁衍，自體循環，其樂也融融。網路社區也有極權系統，主持單位可以擁有來者的資料，可以切斷或刪除不要的言論，甚至可以永久驅逐不歡迎者，或駭客入侵一下。在這社區，愈懂得科技知識的人權力愈大，面對這個看不見的權力空間，能作的便是「關機」，重新思考個人與網路資訊的關係。電腦程式裡大都有「垃圾筒」一個檔區，也說明這資訊世界充滿彼此不認同，便出現垃圾處理事件。至於這些垃圾是全「給愛麗絲」，還是某日會「何日君再來」，造就出其社區內的公民美學，那就看有無自治的智慧與藝術了。

Nothing about Critique

年代‧素描

卷二

貓眼與暗室的年代

第
11
篇

　　1943年，歷史學者雅各‧布克哈特在其〈強權與自由：歷史的反思〉中，提到了一種正在發生的處境，他認爲：「我們並不企圖建立理論體系，也不主張提出任何歷史原則，正相反，我們專注於觀察。」

　　觀察與歷史哲學能夠產生什麼關聯？自藝術史有了現代主義以來，所有的宣言與原則均不主張與歷史有所關聯，但是，「沒有理論的藝術史」，雖然給予當代藝術更大的自由發言空間，但同時也給予了當代藝術更大的空蕩強權。

　　這也是當代藝術的魅力所在，在觀察、思惻，種種不確定中觸摸年代的脈膊，就像古代中醫把著女子的脈，青紗外，用一條紅絲線，牽連出病理與病情之間的關係，靜靜聆想脈動，在曖昧著找尋眞象，擺出一種行腳郎中與懸針名醫的形象。年度上的藝術回顧，便有這般的姿態。

　　2001年下半年，這些當代性的藝術展覽企圖推出一個新訊息，當代藝術的展現內容與形式正趨向迷幻世界的想像，以及置身虛擬情境的參與。這些作品是在911事件發生之前製作，在10月之前，一些藝術論壇還未以紅燈狀態論及文明衝突的現實議題，全球化還在國際藝術村的大宅門胸口上環轉，區域性還在後殖民與後國家下

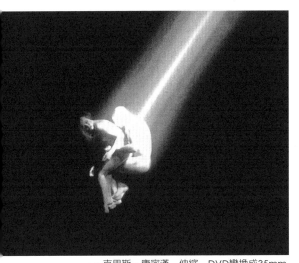

■ 克里斯‧康寧漢　伸縮　DVD變換成35mm
影片　全裸男女影像充滿性的肢體與動作
第49屆威尼斯雙年展作品（2001）

的民族大義後門裡大聲喘息，結果，從胸口與鼻息不能相呼應的節奏中，窒息前的一種幻境出現了，那就是超現實與純娛樂的藝術新世界，一個被世故污染之後，逃避現實的成人精神樂園，還有服從與不服從的現實邊境之探索。

　　整個前年度，最沉重、嚴肅的國際大展是6月上旬的威尼斯雙年展，但對下半年的國際事件而言，這個具有文化與文明討論空間的人類舞台展現，倒像1997年南斯拉夫女藝術家阿布拉莫維的〈清理門戶〉，為1999年巴爾幹半島的戰事所作的預言。同時6月下旬的里昂雙年展特色，則是重返未來，以新科技的遊樂場進行追夢式的玩樂。雖然，2000年10月，紐約現代美術館的〈開放終結〉展，已提出了「純真與經驗」、「失落的童年」等主題，但面對童年活動的態度，兩者卻截然不同。〈開放終結〉展裡，充滿沉重、不滿，尋求被理解的無言暗示，里昂雙年展的人文精神，則邁向娛樂化與參與感的新場域，藝術之間、媒材之間、觀者之間，眉來眼去地共襄盛舉。

　　2000年9月間，第七屆伊斯坦堡雙年展，提出旨在於弭平國際與區域間的認同落差，而同月的日本橫濱三年展則以走向新綜合的超級浪潮，意欲展現地域色彩消弭後的國際新品味：具時空交錯意象的超現實國度。在聲光與視效上，橫濱三年展似乎十分另類地提出

其通俗文化以外的日本味，一洗日本都會生活情調的淫穢感，以精密、誇大、奇幻與電子化的影像或裝置，提供一個跨國度的藝術世界。這品味也令人想起近些年來，在威尼斯雙年展代表日本館的藝術綜合：草間彌生極限擴張的迷幻，內藤札的神經性潔癖、宮島達男精密的電子裝置、還有2001年同樣以聲光裝置為形式的「疾與緩」三人聯展，均指出日本的新綜合浪潮所在。

　　儘管數位藝術與電子藝術的展覽也很多，新媒體風潮，所欲標示的是數位年代的未來性，以及科技對藝術表現方式的再解放。但無論是約紐惠特尼美術館的〈位元流〉，網路資訊展的〈資訊動力〉，法國的〈廣視角〉大展，舊金山現代美術館的〈010101〉，奧地利的科技媒體藝術活動，所遊走的時間與空間、聲與光，均希望在21世紀開元之年，宣告新媒體的技術年代來臨。藝術家的科技使用能力，在令人眩目鳴耳的官能交感下，使藝術功能回歸到遊戲起源。

　　其中值得一提的，比較具有人文思想性的一項相關展，則是10月在維也納的〈電-視〉（Tele-visions）展。〈電-視〉（Tele-visions）展提出了電視這個文化娛樂品，對當代生活與藝術的影響。Tele-visions，把這兩個字拆開，前者指的是表現形式的媒材，後者指的是視野的範圍。半世紀以來，這個長方形箱子，已成為全世界最受矚目的觀看窗口。它包容資訊、娛樂，具傳播知識與安撫情緒功能，老少咸宜，既施於壓力，也舒解壓力。它具檔案與記憶功效，有創造性，也轉化文化認同，它有公領域，也有私領域，它製造議題與矛盾，煽動又煽情，並能扭轉社會道德標準，暴露人性偏好。看電視這項活動充滿爭議性，上述的描述，幾乎與當代文化藝術的問題，息息相關。

　　不論你是玩電腦光碟或影像拍錄，當你要用一個具有聲光效果的螢幕，呈現世界的真實或虛構，首先要面對的是，你圓圓的眼球背後，與方方的視窗背後，兩個世界是如何交集。Tele-visions，不是電子影錄的作品集錦，而是探討藝術家如何看待電視這項日常休閒與學習的活動，以及從電視影像衍生出的種種文化觀點，還有這項科技發明對藝術發展的影響。這展覽同樣讓人追溯到1997年影像充斥的德國卡塞爾文件大展，當時處處可見的是，全球化訊息與情緒，被裝在一格一格定位的，或流動的長方型內。媒體世界，斷簡殘篇地出現，誰也拼不出真正記憶與歷史的真象，裸露出的，只是發表權與編剪權決定的視界。

　　對於人類意識與品味的影響，電視的傳播力量的確令人驚懼，比起無聲無表情的平面文字媒體，在強烈的情緒對照中，這類電子影像直接進駐到人們的記憶，更少質疑地相信了其真實性。這點，可以在處理新聞事件時，看到影像背後的詮釋角度，公平與公正的視野難求，而市場品味，又把責任推還給擁有頻道控制器的觀眾。

　　在藝術展覽上，也可看到影視媒材的使用，扭轉了展覽空間的機能開發方向。聲光的效果需求，首先改變了展覽場域的佈置習慣。近年來，在隔間暗室看藝術，導致觀眾進入了貓眼的年代，觀眾要在私密性與公共性體味雜陳交流的空間，觀看一般電視頻道或影錄出版界租買不到的「藝術影像」。這種觀看的心理狀態，使過去進入繆思殿堂的心理，變成偷窺潘朵拉神祕黑盒子的心態，同時，也使場域朝向MTV的氣氛，觀者的心神，在展示時間內，是不自主地服從聲光的擺動韻律。

　　在90年代，廢棄空間的肌理中，產生的神祕、粗糙、零亂、筋骨畢露、超越時間的想像，使藝術家一度進入材質裝置的年代，用

各種時空異境的媒材，與場域進行對話。這影響，我們不得不歸於威尼斯軍火庫後來凌駕義大利館的魅力，不論是藝術家或觀眾，都傾向於在粗糙、老舊的倉房，看到新的原始青春能量，這是人類對再造生猛的迷思，對凌亂與混沌有刺激的共奮情緒。然而，當影錄媒材漸興，其要求的空間就是一間暗室，白白淨淨也好，筋骨畢露也罷，最後的效果，就是那面影像之牆或之窗，清楚就好，其他的部分不再具有陪襯作用。

貓眼的觀看年代，就是展場隔間的年代，一間一間的暗室，用聲光招引注目，人們以摒息凝看的姿態，誰也看不到誰的神情，在一室的公領域裡，一起看一個視窗。評論來自二個動作，提早離去或重複再看。由於在藝術展場，你不能像集體看球賽般吃喝走動，不能像舉家看選美般評頭論足，也不能像二人世界看電視，可以私私竊言。如果是電腦螢幕，也很少觀眾可以在展覽上玩得痛快，或真的神遊其境，除非那個展區門可羅雀。那麼，使用聲光螢幕作為展覽媒材的藝術家，提供給觀者的藝術功能是什麼？是不是，就是以視覺上的短訊，與片刻的時間，分享藝術家的精神與想像世界？藝術的娛樂性，在貓眼的觀看年代，是相當含糊的，其知性的一部分若無法傳遞出，還不如真正的電玩世界讓人著迷沉溺。

無論是以裝置異化空間，或是進入影視虛擬世界，其目的就是脫離現場與逃避現實。如果現實是無法閃躲的白天，想像就是黑暗如淵的夜晚。幻想總是意識裡的黑暗地帶，進入現實與白日所不允許的禁區，也是藝術家屢屢幻想的目標。想想近來有多少藝術家在挑撥或刺探人間的禁區？而有些，竟然夢魘成真。

這個禁區，不是一般的情色禁區，事實上，2001年的國際藝術題材或話題，都鮮少露出羶色腥的體味，彷彿那已是世紀末消耗過

度的人類廢能，或是無可再暴露的鬆弛地帶。從生活裡發崛新的藝術議題，揭開人們生活意識潛在疆域的展覽，可以5至9月下旬在美國P.S.1當代藝術中心展出的〈制服：服從與不服從〉，做為一個集體認同機制下的意識探討代表。〈制服〉一展，可以說是年度上具有時事性與啟示性的展覽，所有的影像都跟制服所賦予人的意識世界有關，看到各式各樣的校服、軍服、公司員工服、娛樂界名星的秀服、電影裡的科幻服，還有因流行成風的一式新潮服，社會軍隊化的選邊認同，服從與不服從的意識對抗，居然就在亞當那片葉子衍生出的蔽體問題上。這展覽是在911事件之前，所以也算預示了美阿戰事給予人的一個意識探討空間。當美軍的制服與阿富汗的服式在影像上出現對照時，已不知不覺讓很多人下意識地選邊了。衣服的象徵符碼(Dressing code)不僅出現在機制的管轄區，很多人也以特定服裝品味，營造自己幻想出的自我形象，自願把個性塞進外出服裝的包裹裡。

衣服之外，食、住、行，其日常生活習性給予我們的束縛與想像，也給予當代藝術家一些創意探討區。另一個現實上處處發生，但同樣具有禁區意味的就是「睡」的問題。「睡」的問題最接近私領域，但請公眾體驗睡覺隱私，但又設定防線，使有關私人禁地的經驗變成具考驗的公眾議題，那就是「共眠計畫」或「旅館計畫」之類，透過行為的參與，觀眾在藝術家所營造的世界進行一項新體驗，一項測試個人游離於行為禁區內外的心神反應。

行的方面，現場觀眾之於作品，已是流動的旅人面對一個凝態的聚點。「旅行藝術」這個名詞，在過去幾年的跨國際藝術交流中，有其可觀成績。2001年10月，第6屆德國柏林藝術論壇博覽會，有一項活動是「2001年影錄歐洲之旅的公車」，觀者搭上十二位

藝術家的影錄公車世界，在輕鬆的氣氛下，到一個「Nofrontierland for nowhere」-子虛無有的非前線邊境遨遊。過去幾年，藝術家常以快速觀光客的姿態，就地取材，與不同的據點進行對話，而其對話，經常是來自一時的印象，或根深蒂固意識下的批判。事實上，這也與同步興起的旅行文學一樣，提供了一些詩意的、浪漫的、異國情趣的、兼點文化大哉問的困惑。一些新的藝術觀點被提出了，誰是旅人？旅人的行程與目的象徵什麼？旅人要的是什麼？旅人在熟悉與陌生中，需索的平靜是什麼？旅人的孤獨與蝸居者的孤獨有什麼不同？似乎，世界的大小，在旅人腳印的交錯糾結之後，變得不如一顆不動心靈來得神祕。

2001年中國當代藝壇，仍是處於歐美國際代理的狀況。橫濱三年展裡，蔡國強的按摩椅特區與黃永砅的超雙餌大魚，都還停留在旅人的直覺反射階段，直接的感官鬆弛，直接的視覺誇張，直接的就地取材，直接的擁抱了在地觀眾。還有，孫原與彭禹的文明柱，由人體脂肪塑成大柱狀，材質雖然仍是中國當代藝術家所偏好的人體素材，但不再是真人演出，或是死物、廢棄物、剩餘品的直接挪用，好比Cow變成Beef，Pig變成Pork了，在語意使用上文明些，不再直接吃Cow或Pig。脂肪球與抽脂術，對古今中外男男女女具有多重的文明與野蠻意義。這民膏民脂的榨取與自我奉獻，化學加工的文明柱，雖然有德國波依斯油脂椅之作的強烈陰影，但想想，這些油脂存可能來源，現代女人小蠻腰的渴望，古代大豐臀的意義，那油膩沾手，富人所厭，窮人所思，所塑成的膜拜物，那就比波依斯的暖性材質使用，溢出一些文明污染的想像了。

幾年來，多元藝術的綜合秀之出現，到主題秀的探討，總算有了一個形式上的進步，好比從擺地攤，邁向有專櫃的雜貨舖。擺地

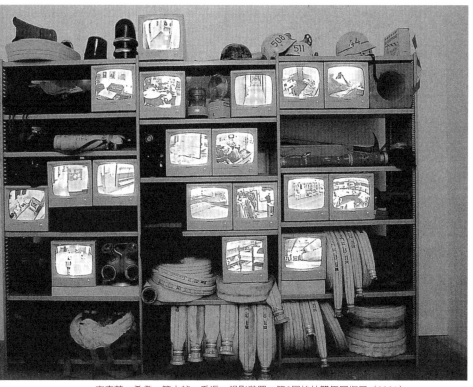

■ 安索菲‧希登　第十站，重返　錄影裝置　第2屆柏林雙年展作品（2001）

攤的年代，是靠獵奇的眼珠；專櫃的年代，要靠的是一紙介紹、推銷的說明書。專櫃的年代加上貓眼的年代，需要的則是詮釋說明與調焦的能力。

　　2001年，同步接受資訊，同步觀看歷史的發生，藝術加上歷史，等不等於藝術史？藝術作品的年代表徵範圍又如何規範？相隔半世紀再看這年的藝術與歷史，又有什麼不同呢？2001年，新舊來去，是讓人來不及招架的一年。

白砂糖與蜜漿

第
12
篇

　　女性思潮，在某些地方，還是有很具有水性狀態，即使能夠握到一把，也是像水銀一樣，具有捉摸不定的蠕動特質。

　　女性主義常與後殖民文化相提並論，因為歷史定位上是屬於「第二」或「第三」的位置，所以，與「第一帝國」容易產生一種特殊抗力，但又因為無法全盤取代之，甚至在本質上，也不願意真的去取代之，女性主義內部也產生分歧，變成一門顯學，同時，也是一門玄學。女性主義背後，有太多女人的心思，這些心思，才是藝術中的藝術。既要造反，就要有理，女性主義就是屬於一種有理的造反，歷史的再逆寫，但造反背後的情緒，女人不會說，男人也不能談。女人批評女性主義，變成窩裡反，是父權社會的產品；男人批評女性主義，是罪上加罪的。因此，新貴女性主義也面對一個新危機，它逐漸變成具有相同意識與生活條件者的女人，一起締造出的圈圈歷史，是基於一種同志感情，一種姊妹愛，一種使命感。有一點像基督教團體中的教會關係，進入組織，才有認同。尼采曾形容藝術是招魂的女巫，這表示這位哲人，也承認藝是屬於女性特質的一種精神活動。做為一名男性，尼采懂不懂女人，他的幾句看女人的觀點，是否刺穿女人的心思，也只有女人自己明白。尼采在陳述藝術的強力意志時，提到理想主義的追求中，用了一個譬喻：

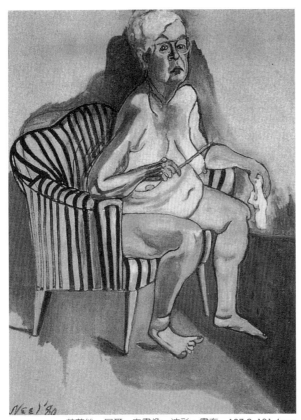

■ 艾莉絲‧尼爾　自畫像　油彩、畫布　137.2x101.6cm
1980（2000年於惠特尼美術館展出）

女人能夠意識到男人對於女人的感覺，就迎合這種理想化努力，濃妝或淡抹，巧思纖想……在無意識中使矯飾變得更有作為，然後，矯飾也變成無意識了……。

自我欣賞是健康的！自我欣賞可以預防傷風。可曾有過一位知道自己衣著華麗的漂亮女人傷風過？從來沒有過，我甚至想，她幾乎一絲不掛也不會傷風。

這些話，女性聽了不高興，關起門來當女人時要忍俊不住，也可以很得意地說，因為如此，女人比男人藝術得多。同樣要甜，男人像一粒一粒白砂礦，女人則像蜜。

因為懂得為理想化努力，也懂得階段性的自我改造，近來有些女性主義，也變成一種化妝術，因地制宜，因時因景因狀態而有調整。也不光是女性才如此，具有女性特質的藝術或文化圈，也是如此。例如，近來流行一種時尚品味，姑且稱之為「寶寶化」，這是由

英文字的布爾喬亞（Bourgeois）與波希米亞（Bohemian）二個字
的字首「Bo-Bo」聯想來的。「寶寶」的品味已有取代雅痞之勢，
它是雅痞加上嬉皮，再浪漫化出來的時尚，又保守，又激進，兩種
形象都要掛勾才行。女性主義的「寶寶化」，就是時而陽剛，時而陰
柔，這個針對「第一帝國」而演繹出來的時代性，使女性世界、女
性藝術更加具有女人味。

現在，所謂的新貴女性主義，已形成社會一種特殊階級，尤其
是某些知識或精英分子，在當前一些地區的文化生態裡，已形成一
種新的寶寶集團：受高等教育，有安定家庭結構，或在社會體制內
有被肯定的工作；頸部以上是師法雅典娜，頸部以下則向維納斯看
齊。既是半個文化名流，又常常是半個野戰部隊，要常常有一些被
迫害的感覺，但往往更嚴重的傾軋，是來自另外寶寶集團的理念不
合。

不管是有所歸屬的寶寶集團一分子，或是自以為是江湖一活寶
的圈外人，獨孤阿寶、天線寶寶，女性在文化世界的發展，揭發出
來的議題與美學領域，因豐富精采、戲劇化，而逐漸比男性表現得
有魅力。

2000年紐約惠特尼美術館有四個主要展，剛好是二位男性藝術
家、二位女性藝術家，其間，就有相當有趣的對照。

羅勃·羅森伯格的99年新作〈混合洗牌〉，請了文化名流與明
星自由拼裝他的52片油彩，其中頭號人物之一，是當代藝評家辣筆
祭司羅勃·休斯。其實52片作品如何拼，風格均不出羅森伯格在60
年代後期的風格，只是他的新影像世界被擴大得更全球化一些。但
在惠特尼展出時，請名人掛冠跨刀演出，卻把20世紀後期，藝術名
流化的俗氣表現得淋漓盡致，這些展出，至少也不會遭受休斯的撻

伐。休斯本身，似乎也樂在其中，會場裝置了一個首展酒會的錄影盛況，道道地地名人同樂會，這是60年代普普藝術明星化的世紀再現。坦白說，每一組作品由誰來裝置，效果都差不多，但請文化名人來共襄盛舉，拼裝全球普羅大眾的生活片段，這姿態，微妙顯現藝術界的聯結。不知道休斯如何解釋這種參與，也許也可改稱是一種反諷吧！

另一位年輕藝術家東尼・歐斯勒（Tony Oursler）的千禧錄影裝置〈無限擴大的最黑暗之色〉，是新科技，舊魔法。藝術家製造出一個大水晶球的視覺影像，探討惡靈、魔幻、光明與黑暗間的幻化。歐斯勒要刺激觀者焦慮的心理，不斷以挪動的火花與轉動的惡靈，使觀者逐漸目眩不已。

兩位女性藝術家的回顧展，一是艾莉絲・尼爾（Alice Neel 1900-1984），一是芭芭拉・蔻葛（Barbara Kruger），蔻葛的女性主義作品，大標語的媒體運用，強勢十足的大軍壓境表現，使人一進步展區，便像走入一個女「性」的吶喊世界：「我逛，故我在」、「為什麼我要變成你要的我？」、「妳的身體是戰場」、「好大的膽子，妳居然不是我」。其中一個展區，全牆是人山人海的婦女集會影像，置身其間，彷若也成了革命女同志。場域內不斷放送一名男性的精神訓話聲音，令人想起一首老歌：「我現在要出征，我現在要出征……。」

四個展，最有「人味」的作品，是艾莉絲・尼爾的百年回顧展。尼爾一生，就是一部20世紀女性藝術史，一部尋常女性擁有過的真實傳記。相較於20世紀藝術史上的傳奇名女人，喬琪・歐姬芙、露易絲・布爾喬亞或芙瑞達・卡洛，尼爾是一位愛男生、愛家的女人，懷孕六次，受盡愛情折磨，同時也獲得許多友情支持的女

性。她不隨時潮,只畫生活主題,而且,幾乎都以人物爲主,她畫情人、鄰居、朋友、家人、陌生人,從30年代畫到80年代,畫了不少與他一起成長的作家與藝術家,這些相識於微時的朋友畫像,也記實了兩個蕭條時期與後繼狂飆年代的人物面貌。

看尼爾的作品,使人想起「女人」與「女性」的一點點差別。蔻葛的作品,就是很「女性」,而尼爾的作品,則是活生生「女人的故事」。尼爾畢業於費城藝術學院,畢了

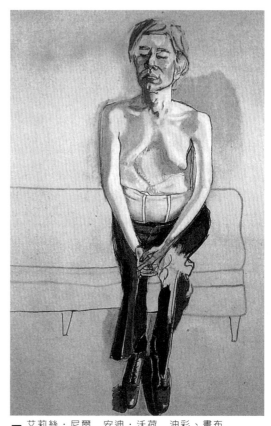

■ 艾莉絲·尼爾 安迪·沃荷 油彩、畫布 152.4x101.6cm 1970(2000年於惠特尼美術館展出)

業,談了戀愛,也高高興興隨夫婿到哈瓦那。她到快30歲時才開始重拾畫筆,那時,婚姻亮起紅燈,一個孩子死於異地,搬回紐約格林威治村後,產下第二個小孩半年,夫婿便帶走小孩。尼爾在30年代初期,數度自殺,爲療養院常客。骨肉分離後,情人又撕毀她女兒的畫像。40年代,爲了新的家庭,不得不搬離她的藝術生活圈,與新任丈夫與小孩住到上城西語裔區。她依舊作畫,一直到60年代後期,因爲女性具象表現風格引起藝壇注意,開始再與藝術圈有所

聯繫。1974年總算有了第一次美術館的回顧展出。

　　尼爾的被尊重，似乎跨出「女性」的圈圈。在30年代，尼爾即大膽畫男性裸體，她畫波西米亞鄰居，對自己性能力充滿幻想的詩人，把其性器官掛滿胸前，活像頭公乳牛。她也畫自己與情人居家實景，毫不掩飾的如廁情景。1972年，藝評家皮爾勞特（John Perreaut）找她參與一項女性展覽，尼爾慷慨答應，唯一條件是要皮爾勞特讓她畫裸像。她自己到了八十耄耋之齡，倒也自自然然地爲自己留下裸體紀念。70年畫安迪沃荷時，她畫沃荷被槍擊後，需要繃帶支撐的鬆垮腹部。如果說，同樣是要讓名流參與畫作，相較於前述羅森伯格的作法，尼爾倒是誠摯許多。此外，對待裸體繪畫，尼爾也展現了平權看待的一面。

　　這四個個展，很明顯地看出藝術創作上的性別差異，但在「論述」與「敘述」之間，兩性倒也有自由的交叉選擇。羅森伯格與蔻葛都是屬於論述型的創作，而且，蔻葛的論述是強而有力的要製造出「視覺的聲音」，羅森伯格則陷入當前男性藝術家最傾向的一種表現法，採用文化生活大論述，但卻簡化成可以同樂參與的遊戲論。

　　東尼‧歐斯勒採取了「敘述」表現，甚至，唯恐觀者還「看」不出他的文本，他讓女性表演者在影像裡開口「說話」，用戲劇性的手法，如同在莎翁舞台劇前，談黑暗與光明的界面，談幻化，談符碼意義與解碼動作，在敘述裡，加入了時間、歷史、宗教、眞實、虛擬種種後現代論述。尼爾的「敘述」，則用人體代言，環肥燕瘦、老老少少，健康的、生病的，一個身體，一個故事，一個人生。走過她的作品，其他論述會變得像一種正午的曠野狼嚎，那麼光天化日之下，你無所閃避，但也無所驚懼。

　　儘管女性擅長於敘述性表現，但在兩性思維對抗中，倒不斷傾向於尋求論述性的補充。其實，就像最好的殖民文化，是其原始神話的再現，最好的女性力量，則是其故事性的發掘。故事性比論述煽情，論述，只是理論家的飯碗，玉粒金顆噎滿喉，沒聽過有人閱讀了論述，要血脈僨張，但聽聽一個小女人的故事，群起憤慨之事倒有。女性藝術裡的女性主義意識，或是政治修正性的論述，通常只是爲女性在藝術史上立碑立傳。研究馬克思主義與女權主義批評的安・羅沙琳・瓊斯（Ann Rosalind Jones）評述法國女性理論時說：「每一種所謂女性的信念，都會引發政治與文學的問題。」此政治，當指女性在論述上所欲建立的文化存在空間，至於文學，文學最好的部分不宜分析，我們品嘗佳餚時，幾乎無法對著佐料成分的清單垂涎。政治加文學，於是出現了「文體策略」，當代藝術，常是一種「文體策略」的演練，但在文本材料上，女性顯然擁有更多過去未被發掘的文體形式。

　　不管研究女性文學或女性藝術，其實就是在研究女人，這「女人」的形象是個變化多端的變體，除了歷史上必須再重建的彌補與貢獻確認外，過去女性的眞實經驗，與現在女性的眞實經驗，彼此都已有了框架上的差距，同時也有了「支配」與「被支配者」的問題。自然，白砂糖與蜜漿都可調出稀稠濃淡，但怎麼說，就是不一樣。女性與女人這個議題，感覺也開始像白砂糖與蜜漿這一回事。很像，但又不太一樣。

黑白間的素寫

第
13
篇

他們不會流血，氣息已止

蜷蟄於溝渠泥沼，蠕蠕滑落

陷入死亡，仇恨的匠心膨脹

如腫瘤之爆裂，滲入大地的裂隙

大地在奔逃，遠離褻瀆不潔的祭典

奔離黯昧之惡行

　　這是1986年諾貝爾文學得主，非洲奈及利亞的索因卡，一小段〈與蟑螂夜談〉的詩句，對象是描寫政客。當代非洲文學，在田園烏托邦的理想中呈現腐朽糜爛的視界，是異於南美文學的一種魔幻詩域。在視覺藝術領域，當代的南非藝術家，威廉‧肯撒紀，也呈現了如斯的圖象追求。

　　2001年12月，芝加哥當代藝術館大型的威廉‧肯撒紀素描與影錄展。五年前，威廉‧肯撒紀（William Kentridge）在國際藝壇並無特出聲名，但在2001年，紐約新美術館(Newmuseum) 為其辦巡迴展時，已譽他為我們年代裡頗令人激賞的才學型藝術家之一(compelling interdisciplinary artist)。這個稱譽在當代之為少見，乃是我們的年代，已少見這類具有繪畫、戲劇、文學、音樂素養集於

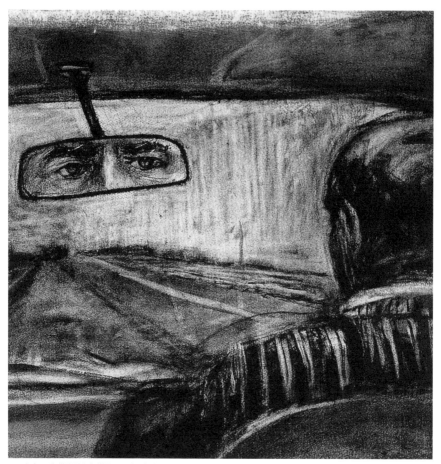

■ 威廉·肯撒紀的素描作品（局部）

一身，而作品又不落後年代新感的視覺藝術創作者。

在2001年的幾項當代國際大展，例如，威尼斯雙年展與里昂雙年展，均提出了總體藝術共呈藝術舞台的開放，使表演、影錄、詩歌等形式，納入原來較狹隘的藝術領域，但這些開放的納入，又同時意味了人文與美學上的收斂。這是新舊交雜年代的現象，就像在目前數位與網路年代，我們感受到舊的思維模式已面臨挑戰，但又

相信，有些舊有的價值，要重新找出來，如同流行服飾的變革，用
復古中的新意，再次刺激人們新舊之間的敏感度。威廉‧肯撒紀的
作品，便是這個交替階段中的一種典型，揉合了當代總體藝術的才
學，又能顯現出其地域生活的面相，在歐陸文化與非洲世界，與新
舊藝術技法中，建立一種具有煽動能量的平衡表現。

　　威廉‧肯撒紀的作品一般印象是，他能跨越族裔與地域侷限，
以最基本的傳統素描，極具耐心的手繪塗抹製作，分拍出具聲樂流
動幻化的動畫影片，並結合出超現實與詩意的畫面，呈現出所居社
政人物的人性世界。但這些簡述背後，承載的是藝術家的養成過
程。

　　第一次發現威廉‧肯撒紀，是在1997年的德國文件大展。在許
多影像作品，尤其是以政治性新聞為題材的檔案編剪中，肯撒紀的
素描動畫讓人印象深刻。儘管對該地的社政問題並不熟悉，但傳播
出超現實散文式的哀傷，卻極具感染力。第二次看到威廉‧肯撒紀
的影錄作品，是1998年，在芝加哥當代藝術館的「未終結的歷
史」，展出的是剪影動畫，沒有寫實具象的人事物，而是一些物象的
關係幻化。1999年在匹茲堡的卡內基國際展，威廉‧肯撒紀獲首
獎，這份肯定無大爭議，而這份共識，也讓人感覺到，傳統素描技
法與社會寫實性的題材，在21世紀的電子數位影像世界，並無落伍
之感，任何新舊媒材的組合形式，完成後，最後撞擊出的人文情緒
參與，是藝術深淺的所在。它給予普羅大眾，無關畏懼新技法的障
礙，用單純看的方式，情緒參與。

　　2001至2002年，芝加哥當代藝術館大型的威廉‧肯撒紀素描與
影錄展，提出了他的影錄製作過程、承傳思想，以及他如何以素描
起家，並成為動畫劇院的藝術總監，以音樂、編輯與其他相關人文

素養配合，推陳出新，在當代藝壇上呈現他獨特的風格。透過這個展，可以更深入地進入威廉‧肯撒紀的藝域。

　　威廉‧肯撒紀，1955年南非出生，是三代移民至斯土的立陶宛猶太裔的藝術家。1976年，他獲得當地大學（The University of Witwatersrand）的政治與非洲研究學士。1978年他到約翰尼斯堡藝術基金會研習美術，晚後，並在該處教授版畫。70年代中，肯撒紀也展現他對電影與劇院的興趣，他自編、自導、自演、自製，也在巴黎L'Ecole Jacques LeCoq的劇院活動。1979年，才在約翰尼斯堡的Market藝廊開首展。從肯撒紀的成長背景看，他是在南非處於優勢的移民家庭成長，具歐陸背景，祖父在20世紀初移居南非，父母皆是律師。在2001年5月接受一篇〈非洲12名重要自由代言土地者〉訪談中，提到他在自由思想的家庭中成長，社政話題如同餐桌上的奶油與麵包，這在白人社會並非不尋常，但也顯得熱中些。從小的生活話題，一直到1989至1994年的社政變動轉型發生，才體驗到孩童時期的期待，如何變成現實的辯証。

　　以知識分子的角度，肯撒紀提出二個他對南非的代言角度。一是他對南非的政治轉型，認爲具開放的未來，雖然千頭萬緒，但他以爲，嚴重的愛滋病患欠缺醫療照料現象，是目前很大的問題，這現象使當地人的生命變得極低微。二是外洲對非洲的錯誤觀念。一般人把非洲整體概念化，以一統的角度作歸類，像埃及、突尼西亞、南非，如何能一併認知？至於對南非本身的另一錯誤觀念，是把南非社會當做「前-現代」(Pre-modern)來觀看。事實上，南非99％的社會矛盾，都跟現代化有關；誰有資源？誰能獲得，誰有能力從鄉下搬到城市等。

　　另外在1998年2月接受一文化媒體訪談時，肯撒紀提到他創作與

生活上的關聯。他說：「我是一個藝術家，我住在約翰尼斯堡，我所有的作品都跟約翰尼斯堡有關，而我的學習背景，也全在這裡。我在這環境氛圍工作，夾揉了我個人的一些生活質疑，一些社會邊緣問題，一年一年不同，而反應、報復、指控也不同。很多景象內隱藏了歷史形成前的議題，我在一些大問題內，慢慢找出個人或特別的觀點。」

然而，在被問及有關藝術家的社會責任看法時，肯撒紀有另一見解，他說：「我不認爲藝術家要有社會責任，而是他們要有對待作品的責任。在他們對作品的責任中，如何自然地反映、銜聯所思，才是更複雜的地方。難道，藝術家的社會責任是在預測一個美麗的未來？自然不是。我喜歡政治性的藝術，而政治性的藝術常是拒絕責任的。我的看法是，長期下來，作品會有三個過程，一是饒有趣味，二是產生與自己世界有關聯的有趣關係，三是長期下來，有些責任性，成爲機制社會體制把關不到的一部分。」這個不是爲衛道而批判的觀點，平衡了肯撒紀知識分子與藝術家的雙重身份。他把創作的動機，還原到基本的興味需要。

威廉・肯撒紀的一幅版畫八聯作，是向英國藝術家哈加斯致敬(William Hogarth)，題爲〈勤與惰〉，用版畫呈現超現實與立體主義下的勞動意象。另外一些大型拼貼素描，用達達式的文字，標示出向20世紀20、30年代的蘇維埃藝術家致敬，而其黑白炭筆素描的表達方式，漫畫式的手法，則遠溯到19世紀社會寫實主義的杜米埃作品。這些素描版畫，說明肯撒紀的繪畫根基與思考來源。我們可以說，出生南非的肯撒紀，是屬於20世紀的藝術家，但在世紀末，卻能以新藝術的表現形式，以便前進到新紀元。這似乎是50年代中期出生的亞非藝術家的共同特色，但若比較同世代的華人藝術家作

品，我們卻可以明顯地看出選取議題上的差異。

同年代中期出生的中國藝術家，在後89之後，選擇了達達主義的虛無，呈現出以個人主義爲思想中心，國族文化色彩爲包裝的新國際風格。南非的肯撒紀則以社會主義爲思想中心，達達主義的碎化詩意爲形式，製作了超現實意象裡的社會景觀。在90年代，這些中國藝術家以策略性夢幻團隊的中國潮勢進入國際藝壇，而威廉・肯撒紀的個人出線，則是以普世人道關懷的切角，獲得異國情調之外的共鳴。

戰後，西方第一波藝術前衛思潮的再現，與1968的時政不無關聯。第二波藝術上的全球化階段邁進，也與1989年世界各地的社政崩解現象有關。這二個20世紀後葉的藝術運動，帶進了資本主義的消費旗幟，消弭了前衛的批逆精神。當代英國馬克思學派史家，在其1994年出版的《極端的年代：1914-1991》，認爲1950年之後的藝術，是市場導向，前衛已死。但我們從另一方面看，或許也正因爲學界的失望，也給當代藝壇一個前衛的期望。90年代後期，我們反而看到有關於社政、人道關懷的作品，在全球化與區域性的文化版塊壓擠中，逐漸拱出一條新烏托邦的陵線，成爲藝壇瞭望前衛或緬懷前衛的烽火台。第三世界的不穩定社政反應，遂成爲一個前衛精神的良知所在，在世故的商機創作與年輕的率性表現之中，作爲當代藝術的某種另類選擇，或是極端年代的最後前衛想像。這個現象，或許也可能庸俗化了載道或人道主義的創作類型，尤其在大量宣導之下，極可能也成爲精神上的流行消費結果。

威廉・肯撒紀的1989年的第一部影錄動畫，是〈約翰尼斯堡，巴黎之後的第二偉大城市〉，他用了藝術史與文學的資源。在後來十年間，肯撒紀把他的動畫製作一律稱爲「映像捉影」（Drawings for

Projection)，這些素描，他以平面的方式展現，在影映暗室的外面空間，呈現一系列製作過程中的碳筆畫。

這十年間，肯撒紀創造出的二名主人翁是，蘇活・艾克思坦(Soho Eckstein)與菲力斯・帖托邦(Felix Teitlebaum)，前者是一位礦場富豪，後者是一位藝術家或觀察者。藉這兩名人物的故事，肯撒紀提出了個人在不同社會與歷史狀態中的處境。1989年的〈約翰尼斯堡，巴黎之後的第二偉大城市〉，1990年的〈紀念碑〉，1991年的〈礦場〉，均描述了蘇活這位資本家無情地建立他的事業王國，他妻子的離去，他對自己死亡的安排等。

1991年的〈節制、肥胖、老去〉，是蘇活系列的延續，在影片裡，我們看到的是一種人世悲歌，而非批判性的嘲諷。如果再回頭看〈紀念碑〉，會發現〈紀念碑〉充滿社會主義的精神，他以一位揹負重擔的勞工巨像，在揭碑現形之際，緩緩睜開眼地甦醒過來。在片中，蘇活的身影令人厭惡，他似乎穿越土地與礦場，俯視了那個現場，勞工像螻蟻般由遠而近，聚散於一時間。至於在〈節制、肥胖、老去〉裡，蘇活則是令人同情的，他暴食美餚，枕邊人不再，總是一隻黑貓偶而地出現，他的思念與寂寞不斷交疊在幻境裡。蘇活的世界，是收銀機、電話、窄小的空間，他的一切繫在電線的另一端，那一端，要經過許多正在發生的現場，有街頭運動，有工商訊息，有不可知的操控力。蘇活的現實空間裡，幻化的是鏡子與水籠頭流出的水，鏡花水月的交錯迷變，是蘇活內在的真實。蘇活的系列，仿若是一個在地資本家的傳記，他跟著社會轉型而發展，他不是一個全然被批判的角色，他是社會裡的一員，具有大人物派頭小人物心態的處境。

在觀看的現場，其實不容易知道蘇活與他的妻子，或菲力斯之

間的關係。肯撒紀處理情節的敘述方式,接近散文詩(Prose-Poem)的手法,具象流動的部分具散文結構,有進行中的陳述時間,而具超現實的空間幻象,則具有詩的機能,在斷章殘簡的聯想貫穿中,景象跳躍。如果要區分肯撒紀在現實材料與想像空間的界面,散文結構的骨架部分,是奠基在他對現實的觀察與觀想,而詩性的聯想,則是藝術化的機能發揮。例如,蘇活面對焦慮、孤獨的情境,有關死亡後的軀體幻化想像,很有視覺詩的意境,而在音樂處理上,肯撒紀也傾向於以歌德風格的崇高性,趨導了觀者的閱讀心性方向。1994年的〈菲力斯的放逐〉,把藝術家的身體分解溶化成土地的一部分,風景成為歷史與記憶的墳塚,形而上地表徵了一個記錄寬諒的過程。1995至1996年的〈殖民的風景〉素寫,則把南非視為某個伊甸園,擁有吸引殖民者前來的景象。

肯撒紀的另一個專才,也替他開創了一個新的創作天地。參與約翰尼斯堡的傀儡劇團(handspring Puppet Company of Johannesburg),使他擁有歌劇編導的經驗,以影像與音樂合成創作。肯撒紀編導的影片,視覺節奏感特出,他從與劇院合作的兩項工作,〈Opera ll Ritorno d'Ulisse〉與〈Ubu and the Truth Commission〉裡,再製出二組動畫〈尤利斯三聯屏〉與〈幽巴說真話〉,兩者均填加了戲劇性的場景。其中三聯屏是以同一音樂,分述三個全然不同的畫面,讓人看到音律節奏的分割詮釋可能。1999年,他用撕紙作剪影,以此取代過去透明的背景處理,這手法,則又銜接了民間皮影戲的表現方式。

2001年的〈藥櫃〉,可以說是肯撒紀的創作過程清單羅列。他用家俱取代螢幕,作非敘述性的表達,表達腦海中的視覺素材,有報章、媒體頭條,有自然物質,有真實藥櫃裡的物件。它們被重組增

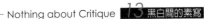

冊，鏡照出腦中裁剪的過程，無關聯性的想像。這一呈現，使其作品銜連了超現實主義一支的心理論述部分，開放出他在藝術語意上的採擷空間。透過這過程的表露，肯撒紀的社政議題作品不再那麼「爲社會而藝術」，甚至，指陳出，社政只是他生活素材的一部分，他不是社會文宣代理人，而是使用社會觀想的藝術家。

肯撒紀顯然還在不斷用20世紀藝術史的一部分，與新年代裡的科技媒材作推衍的實驗。他的作品基本上並不挪用當地民俗的圖象或符號，但「南非」的意象卻很強烈，對於全球化現象中，區域主義色彩濃烈或訴諸普普消費次文化的地方，形成了一個特殊的比較。在主流與邊陲的角色上，肯撒紀的身份與認同，也是一個特殊個案。

在身份上，肯撒紀具有主流的「血緣」，他是現代藝壇最具影響的猶太一支，在南非，也是較容易享有資源的外來移民者，這些條件使他比一般眞正邊陲國度的藝術家更易進入國際藝壇，尤其是他開始嶄露頭角之後。然而，在作品裡，肯撒紀並沒有以色列的猶太族裔文化包袱，反而是以南非社會人文景觀爲表現內涵。他在「主流」與「邊緣」的相對性互用上，提供了一個類型。

一，他沒有大量使用非洲民間與民俗的符碼，而是以說書人的角色，南非優勢族裔身份，敘述南非的現代民情。二，他沒有濫用異國情調的色彩，而是以西方素描與動畫的形式，作爲藝術語彙，在視覺上造成國際的閱讀可能。三，他以聯想與蒙太奇的空間幻化，使原來的敘述性世界轉化成詩性的視境，說書的性質降低，開放出讀者的想像空間。

肯撒紀似乎也以視象呼應了另一位當代非洲的肯亞土著作家，恩古基‧瓦‧狄翁客(Ngugi wa Thiong'o,1938-)的天啓式作品《血

之花瓣》。70年代的《血之花瓣》，以三位肯亞王公顯貴的死亡，倒敘了肯亞工農階級的悲歡史實。恩古基同樣揭露非洲新舊交替間的動亂和遊移浮離的人性，兩人在文本或視覺上，均具有英國詩人布雷克的詩篇神采。非洲的文藝人士，在接受西方教育之後，廣用了西方神話、宗教、詩篇、哲學，來觀照所居的優羅巴原始世界(Yoruba mythology)，汗水與土地成為簡單史觀的元素，他們陸續為西方主流肯定的原因，令人不得不想到，一切仍關乎西方文化資產的蔓延與擴張。如果沒有這些資產的身影，那「知識上的厚度」似乎也很難被檢定到。而另一方面，他們又以子之矛攻子之盾，把一切敗象之兆，擲回了西方文明的深淵，反諷了西方的主觀與偏見。

　　無論文學的索因卡或恩古基，藝術上的肯撒紀，他們的史詩性創作均與劇本或劇場有關，他們也都與迦納小說家阿伊・奎・艾爾瑪(Ayi Kwei Armah, 1939-)一樣，暗示了：「美者尚未誕生，但在污醜中才有相襯的潔美可能。」這是社政文藝創作者的共有敘事之聲，西方文化主流，似乎也在舉目眺望世界中，接受了這種隔靴騷癢的遠來批判。

▌ 註1 William Kentridge, from "12 African Greats Speak Freely About Their Continent", Interview Magazine, May 22,2001

▌ 註2 同上

▌ 註3 見William Kentridge網站資訊

▌ 註4 同上

看不見的目擊者

第
14
篇

　　早春進城看李歐・葛拉柏的八十歲回顧。春雪霏霏如綿迎面，無法期待那種輕佻機趣的春風會在城裡招搖，從展場走到密西根大道，就像電影〈紐約黑幫〉的片頭意象，一個燃燒的高溫室內，與一個白茫茫冰凍的戶外，乍冷乍熱，莫明其妙地血脈賁張，也快速可以凝結成瘀紫的疙瘩，疑希是一地的污血殘斑，被覆蓋在最乾淨的雪地下，然後被移植到自己身上，變成甩不掉的內在印記，。

　　看芝加哥重量級的現代藝術家，常感受到這種白色的芝加哥黑幫派頭，像重金屬樂團的節奏，不會有那種金絲銀線勾勾纏纏的小調格局，也無法讓人馬上喜歡，但久了，又不能忽略那股不歇的，自喊自唱的旺盛精力，與獨樹一格的招牌。

　　這股黑色力量白色精神，有點接近托爾斯泰對藝術的定義：「藝術是人類的活動，是一個人有意識地，藉由外在世界的一些符號意義，傳達出其他人所經歷過的情感，讓另外一些人也感受到、經驗到。」這個定義很簡單，藝術家除了表達自己的世界，也要表達他人的世界，並讓其他不知道的人產生共鳴。這也是藝術美學上常用的「表現理論」，將藝術定位於表達情緒與經驗上，但此煽情作用被誇大使用，並意圖挑動集體思緒，有時也可能變成社會意識強烈的視覺文宣。

　　黑色藝術，往往與藝術類型中的社政意識有關。然而，一般政治藝術或政治藝術家常不持久，政治或社會事件沒有了，或不流行了，他們也就消失了。很多人也不喜歡政治藝術或暴力藝術，尤其是繪畫性的具象作品，感覺就像是政治宣傳品。但在論藝術的當代性與社會性時，政治藝術（political Art）是重要一支。女性主義藝術、後殖民主義藝術、少數族裔藝術等，均具有政治性意涵，在申張其聲之外，表達的藝術性也逐漸被關注。

　　21世紀初黑色藝術再度當道。在歐亞與中東的戰事張力下，與戰事或政治相關的藝術，一時蔚為藝壇的社會良知。在芝加哥生活三十多年的李歐・葛拉柏，從二次世界大戰之後，便進入如此的黑色藝術世界，他的繪畫主題僅奉守了：暴力是永遠的傷害症候群。

　　2002年第十一屆文件展，李歐・葛拉柏的作品，在該展極少數的繪畫裡，於弗利德利西安農館展出的具象表現主義繪畫，予人印象深刻。而2003年，芝加哥文化中心為這位芝加哥出生的國際級畫家，舉辦了他自1947年以來的回顧展，則更完整地呈現其長期理念。在多幅粗糙褐黃的巨型帆布間行走，感覺李歐・葛拉柏作品裡的藝術性，並不亞於其訴諸的政治性。另外，在其八十歲之際，李歐・葛拉柏還繼1964、1987、2002年，每二十年就被邀進具有前衛性格的文件大展，其因無他，這位藝術家終身反戰、反暴力、反傷害、反污染，創作主題不變，但每一隔代，便呼應了人類不斷惡性循環的局勢議題，致使其作品脫離歷史事件的現場，尚能安插在啟示錄的展場一隅。

　　對李歐・葛拉柏沒有印象的女性藝術讀者，對李歐・葛拉柏的妻子，70年代的女性主義藝術家南西・史披蘿應該有印象。這兩位畢業於芝加哥藝術學院的畫家，在藝術表現上均分別遠溯了埃及、

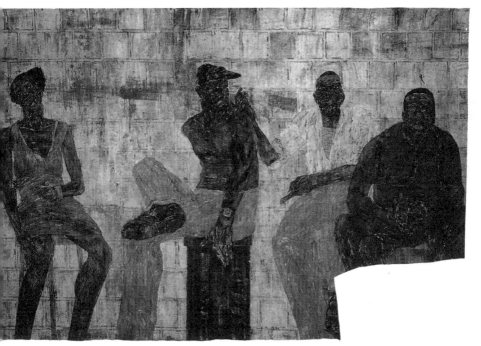

■ 李歐・葛拉柏　四個黑人　壓克力、亞麻布　120x191英吋　1985　美國聖摩尼卡藝術基金會收藏（圖片由芝加哥市立文化中心提供）

希臘、羅馬的人物造型，而又銜接了表現主義的語境，分述女性與人性的存在狀態，同時被列入政治藝術類型。唯70年代以降，女性主義比反戰思潮更受藝壇主流重視，南西・史披蘿的名氣遠播，成為美國女性藝術的重要人物之一。70年代之後，歐美兩地致力於資本化與多元化的藝術發展，李歐・葛拉柏這種具有意識的，又非少數族群的，也非青年次文化的醜畫，在觀念藝術當道的年代，反其道地也生存了下來，成為當代藝術史上，非主流而又不能忽略的藝術類型。

　　1922年出生於芝加哥的李歐・葛拉柏(Leon Golub)，1942年畢業於芝加哥大學藝術史系，1943至1946年加入美國軍事工程師，服

役歐洲三年。返鄉後，1950年畢業於芝加哥藝術學院，取得美術碩士。1951年與南西‧史披蘿結婚，開始在地方學院擔任教職。1954年便以新秀姿態，分別在紐約古根漢美術館與匹茲堡卡內基國際展參與聯展。1956至1957在義大利居住一年，1959至1964年則居住巴黎，1962年參與聖保羅雙年展，1964年參與了第三屆卡塞爾文件展，同年，費城天波大學為他辦回顧展。在1964年之前，李

■ 李歐‧葛拉柏　骷髏畫　素描　36x30英吋 1947　Ulrich與Harriet Meyer收藏（芝加哥市立文化中心提供）

歐‧葛拉柏大概是日後許多年輕藝術家的發展理想：具有美術碩士學位、參與重要大型國內聯展、進入國際雙年展與文件展，然後取得了一個被重視的藝術家位置。之後，李歐‧葛拉柏投入了教職與社運兩項活動，穩定地從事教育與創作工作。

自1964到1972年，他參與文藝反越戰團體，以及藝術界的工會聯盟活動，並開始在東岸大學教書，此後藝術活動以美國境內為主，直到1987年，參與第八屆文件展，1988年於英國開個展，至21世紀，活動不輟。1996年，李歐‧葛拉柏與南西‧史披蘿分享了第三屆希拉須瑪藝術獎（Third Hiroshima Art Prize），1997年二人又共

得市藝二十九年紀念獎（Cityart's 29th Anniversary Award）。這一對夫妻藝術家的創作理念均有激進一面，但表現方式則頗為相似，探人物與文本，對語言與人體的拼貼、撕裂、重塑象徵語義，尤其是內在精神訴求上，有異曲同工的發展。 此外，90年代，李歐・葛拉柏又前後獲三所學院頒贈榮譽博士學位，其一生看似平穩，是一位被歸於政治藝術類型，卻沒有鬧過新聞，沒有炒作事件，連婚姻都維持半世紀，也沒有墨西哥的李維拉與芙瑞達這對藝術夫妻檔的奇情魅力。這位與日被敬重的藝術家，最強悍有力地的一生成就，該是他的作品。

如果說，社會主義藝術或政治藝術只有寫實技法一條路，論者就太低估觀者的視覺與心理閱讀空間了。另外，只看過單幅的李歐・葛拉柏作品之觀者，也不容易喜歡他的陰暗色彩與暴力的人物描繪。李歐・葛拉柏在60至90年代這段美國戰後昇平發展的期間，一直畫著反戰、社運、暴亂、憂愁的人，長期扮演著社會主義與存在主義的信徒，但在2003年的回顧展中，一大片一大片未裝裱的畫布裡，卻讓人看到質樸而強硬的藝術力量，他証實了現代主義的藝術形式發展，同樣能擔負社會現實的輿論功能。

或許基於地域性影響，李歐・葛拉柏一開始便承繼了美國中西部一帶，30年代後期到40年代前期的社會寫實主義精神，也一如6、70年代的芝加哥畫派特質，畫面老土強悍，喜從古老舊源中建立魔幻古怪，介於現實與超現實的題材。他在四十年代後期曾被列入怪物畫風(Monster Roster)名下一員。這支怪物畫風的畫家與雕刻家在現代藝術日趨形式化之際，標榜人性上的再審視，其間有名的藝術家，包括專畫青春生命老化腐朽中的亞伯特(Ivan Albright)，精力充沛的莫特里(Archibald Motley)，詩情抽象的伊托(Miyoko Ito

)，還有魔幻寫實的柯罕(George Cohen)等人。李歐・葛拉柏的畫風雖然與之迴異，但也大致反映出他的藝術表現方向。另外，具有藝術史背景的李歐・葛拉柏也喜好在古典裡找怪物，50年代也繪了一些如希臘獅身人面獸的素描。他的傳統品味與歐美時潮格格不入，但他又極前衛地視藝術家是社會評論者的角色，在反對與批判的社會觀點上致力不餘。就美國國家立場而言，李歐・葛拉柏是一位藝術異議份子，他的作品也不具有資本化的美國味。

從70年代開始，他開始畫美國的境外戰事，奠定他的政治藝術家類型。他先畫〈越戰系列〉，70年代中期，還冷靜畫了獨裁者法朗哥、卡斯楚與資本家尼爾森・洛克斐勒等人的肖像。80年代，針對美國在中美洲的內政戰事，李歐・葛拉柏則有〈外籍傭兵系列〉與〈訊問系列〉等作品。他的作品主題逐漸跨越種族、階層，提出權力世界與人性間的各種關係，當歷史事件從背景消失，剩下的人物在空無的平面浮出，李歐・葛拉柏以現代性的手法，讓畫中人物與觀者之間產生了對話的心理空間，甚至，營造出一個看不見的現場者，目擊或參與了事件。這是李歐・葛拉柏與傳統社會寫實畫家不同之處。例如，比較李歐・葛拉柏的〈外籍兵團系列〉與1814年法蘭西斯哥・哥雅的〈1808年5月3日〉，可以看到葛拉柏的現代性是如何演變。在視覺張力上，他挑釁了觀看者的想像力，他去除場景的人物，帶著墨鏡，攜著槍，抽著煙，也仿若談笑自如，似乎不覺自己的惡形惡狀。這些類似攝影鏡頭下的人物描繪，帶著一點新聞報導的記錄性，但最神祕的角色卻是這看不見的記錄者，他應該是現場者的朋友，才能親睹這些旁若無人的行為。另一方面，一如劇場效果，李歐・葛拉柏讓觀者不安，以為自己目擊或參與了事件。

在現代主義的藝術語彙上，李歐・葛拉柏從寫實素描，立體派

分割、抽象表現、蒙太奇拼貼,半具象或殘缺物象,到口號標語使用,一路顯示出社會寫實主義作品,未必只有技法寫實一條路,他用顏色、人、動物、殘缺物體、文字,比寫實畫風還強勢地提出高分貝意見。80年代後期之後,李歐‧葛拉柏的畫,正是80年代具象繪畫性作品一度興起的「壞畫」,而其人物,卻以新表現主義的方式,出現孟克式的吶喊。在多元文化與科技當潮的90年代,李歐‧葛拉柏還在象徵與表現風格下作無聲的視覺吶喊,他那以暴制暴的醜陋美學,夾於美學與反美學之間,政治與藝術之間,也成就了他的理念與畫風之融合結果。

李歐‧葛拉柏的繪畫,探討的美學領域近於「邪惡的象徵主義」。在保羅‧李哥爾(Paul Ricoeur)寫的《邪惡的象徵主義》一書中,這位在現代世界尋找、分析撒旦身影的學者,提出邪惡的三大象徵是,污穢、罪惡、內疚(Defilement, Sin, Guilt),並指出,對象徵的思索,足以提升思想的認知。

李哥爾將相對於淨化的污穢定於一個感覺與行為的模式,它跟恐懼有關。在宗教上是一種褻瀆行為,在心理上是一種對不潔的恐懼,在這一片領域,是以面對無望,而無懼虛無的驚恐。這情境在戰爭中最常見,所有的暴力都有一個正當的名義,像是透過一種血祭或污化的儀式,以求救贖。罪惡,在歷史定義上,接近原罪,是人的原慾與叛逆神旨的行為,有上帝之前與上帝之後的倫理差別。內疚也是一種罪行的感覺,有法律與良知兩種譴責的規範。這三種邪惡的象徵其實是無聲無味,完全是心理與意識的自我判斷狀態。從希伯來人的聖經到希臘的神話,這三大邪惡的象徵便無所不在地困惑人性。至現代社會,它更被質疑,尤其在20世紀,國際性戰事的紛爭裡,邪惡的正當性與正義的邪惡性,兩者之間正邪難識。

　　第一次世界大戰之後，心理學家弗洛依德便注意到人類本質上駭人的獸性問題，以及侵犯性與趨力的關係。從戰爭與掠奪，生活上的嫉妒、誹謗、敵意、競爭、對抗，侵犯性與趨力形成文明發展中的不滿情緒。而同時，因大戰而伴隨來的虛無情緒，也在文藝創作上發酵。第二次世界大戰之後，存在主義的思潮，主要探究的領域亦是人類的情緒問題。沙特寫過〈成為神的慾望〉的短文，提出人性與神性大不同，人若是為追求神位而活，有了社會上的權力，卻要喪失為人的自由。暴力、罪惡與虛無在存在主義小說內常被討論。李歐‧葛拉柏的繪畫正是介於政治藝術與存在主義之間的視覺作品。例如，他畫沒有國家意識，沒有正直立場，視戰爭為一種暴力遊戲與狩獵生意的外籍傭兵，其侵犯性與趨力是近於獸性的。在葛拉柏的人物，可以感受到一股邪惡的氣氛，但這邪惡的氣氛也可能來自觀者的自我約制，觀者用自己對罪惡感的判斷，裁決了畫面事件的正當性。如果存在主義文學可以有研究價值，畫面不美的李歐‧葛拉柏反暴作品，直訴觀者價值判斷的心理裁量，顯然比歌功頌德，為政治服務的政戰藝術繪畫更引人深思了。

　　相對於歌頌戰爭、歌頌勝利、歌頌解放的政戰藝術，李歐‧葛拉柏點出了暴力帶來的人性曲扭。而相對於消費、生活、科幻的新藝術潮流，李歐‧葛拉柏的反暴力美學，在2001至2003年之間，比一般打游擊戰的事件再現藝術家，更明確地提出了個人終身的藝術信仰。面對其作，我們也是看不見的目擊者，用複雜的沉默，縱容了許多看不見的行為。

沉默的信息

第
15
篇

　　超現實主義的恩斯特曾經繪過一件作品，〈聖母在三個見証人前打聖嬰〉，畫面中的小孩，面朝下，被聖母倒過來，壓在腿上打屁股。聖母的臉在舉臂的陰影下，母子兩人的表情都看不到，不過可以想像，那憤怒的媽媽與被壓在腿上的小孩的神情，一個可能是歇斯底里、氣急敗壞，一個可能是滿腹委屈、滿腔不服。看這幅畫，常有想拿手電筒照聖母，或把聖嬰的臉翻過來看的欲望，聖家庭管教子女，不知有否聖光普照的異象出現？

　　每個人都或多或少有「不被大人了解」的童年記憶，以至於過了青少年期，有些不怎麼太少年的藝術家，還要不停地在作品上又宣又洩。究竟叛逆、疏離與孤獨的情緒記憶可以深化到多遠？當代年輕藝術家以童年玩藝大興其夢工場，中生代藝術家則大講身體與體制間種種異化行為，看日本當代藝術家奈良美智(Yoshitomo Nara, 1959-)的作品，卻同時看到兩代的世界，甚至很多代的共同童年憶往。

　　奈良美智在2000年3至6月間，受邀於芝加哥當代美術館裝置，展出他的〈小香客〉(The Little Pilgrims)，Pilgrim，有宗教聖徒、進香團、清教徒等含義，但奈良美智的小香客，其實就是一群閉著眼睛的夢遊娃娃，他們長得像英國的天線寶寶(Teletubbies)，兩手伸

出，閉著小眼睛，有一群像日本忍者一樣，底盤被粘在高牆上，橫立矗出，很可愛。不過，奈良美智的娃娃陣裡，想表達的卻是一群難以規範的小壞蛋意識行爲，例如，集體夢遊，就像一種起乩，可以被原諒與接受的一種脫軌行爲。

開幕之前，芝加哥亞美協會請藝術家在哥倫比亞學院辦了一場演講。1959年出生的奈良美智，講述了他的創作來源。身爲日本卡通一代的藝術家，表情滑稽的奈良，正經地提到他在國際藝壇上尋求特殊文化身份與生活認同的思考。他決定回溯到自己孤獨的童年記憶，首先畫的是家裡父執輩的二次大戰飛行帽，他畫小孩戴著軍用帽，兩邊護耳垂下，像兔耳朵。然後，他開始用日本卡通漫畫的形式，畫孩童的情緒世界，包括面對疏離、挫折、焦慮、夢幻、成人權力與成人溝通等基本行爲上的表達。其中，眼神的傳達特別強烈，他畫了不少緊握小拳頭，抿著嘴，兩眼像吊眼老虎般的女童，還有一些破壞性的搞蛋行爲，他在最具日本文化象徵的葛飾北齋〈富士36景〉，巨浪與富士山上，大做漫畫手腳，或是在一些江戶時期的印刷名作上塗鴉，寫些三字經。這一部分頗似80年代美國東村的塗鴨藝術家，但他塗在日本浮士繪上，倒聰明地表露了他的文化身份。

使用日本通俗文化是奈良表徵其文化母源的手段，他還從日本能劇中挖掘造形，製造超大的能面具雕塑，而另外一種內容，便是卡通動物。他雕塑了一些同樣閉著眼睛，腳被綁在高蹺上的大白狗，也是與強制性的行爲規範有關。1999年的小香客，造形特別討喜，這些娃娃穿的又像兔寶寶裝，又像中世紀修士服，相貌如面具，小斗蓬內仿佛包裹著隱藏於內的無邪之軀。1999年另一件平面之作〈失落的行動〉，憤怒的紅衣小女孩，似乎也用肢體語言抗議著

成人權力的干預。

奈良以自作的一首詩，述及他的創作動機：

時間飛逝

驟然橫掃過我的眼梢

有時像被壓扁的一朵花

我要以畫使其突出美好

時間飛逝

在褪色與消逝之前

我要捕捉些許使其永駐

有時不禁地描寫這日記

一次又一次地以至於再也不忘

想像不會因過去或未來而停止

但同時卻讓我悲欣交加

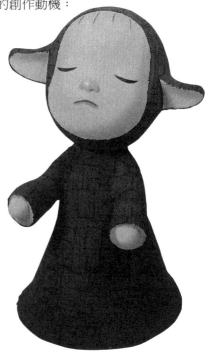

■ 奈良美智的「小香客」造形。

在訪談中，奈良認為他的作品並非只在於個人童年經驗的回憶，他是以目前成人的角色看自己的童年，也看下一代的童年，看其他人的童年，看每一個世代童年可能有的疏離與孤獨。他作品裡的小孩，即使是憤怒的、捉著小刀的，都非暴力的一群，而是無助的一群。他用海報式的手法，畫了一個生氣的大頭小子，上頭寫著「Missing」，表示對失落童年的抗議。藝術家認為，對失落童年的抗議不僅只是日本文化現象，也是各地區都存在的問題。他提到他對於13世紀佛羅倫斯藝術家喬托的喜愛，喬托畫的人像，頭部比例往

往過大，而且凸額，也就是我們所謂的壽翁頭，奈良似乎也偏好這種卡通化的造形。但與很多當代亞洲藝術家不同的是，奈良講日本傳統藝術，也講西方古典作品的欣賞，除了喬托，他也提到達文西，認為兩者在描繪孩童方面，給予他進入童真世界的啓迪。

有趣的是，西方人看東方當代藝術家的作品，不套進一些東方文物的想像，似乎不能顯露他們的跨國文化常識，例如，在討論中，就有西方聽眾強調小香客的閉眼神情是否來自垂眼觀音的慈悲想像，倒是藝術家很簡單地提到行爲的文化溝通問題。他以爲人閉著眼睛，或是不用面對面說話時，比較敢說心裡的話；但眼神的直視與規避，也有文化落差。例如，西方人向人道歉，眼睛要直視對方，而在奈良他的文化裡，真正覺得愧疚時，眼睛是無法面對對方的。小香客的眼神如何解讀，藝術家聳聳肩，他也不知道。至於外文化者常稱讚他的作品造形「好可愛！」，奈良卻說，在日本，很少人會這麼說，他們會很深刻地產生一種認同，例如：「這一個，像我小時候。」或是，「那一個，像某某人的孩子。」

針對海島文化的藝術發展，奈良的見解是：「出走」他用出埃及記的字詞exodus，取代常用的exile。這是很有趣的角度，前者是主動性的出走行爲，後者是被動性的逐放行動。奈良認爲，由個體選擇與決定的出走，將攜帶出他們的邊陲力量與聲音，他們讓外界了解自身文化，但又能將外界文化帶回本土，豐碩本土當下性的通俗流行文化。奈良選擇歐亞兩地工作生活，這也是目前當代亞洲藝術家的一種常見的生存模式。

夢想不用負責任，一旦要實踐夢想，美夢都會變惡夢，一群人要美夢成真，結果總是要先惡夢連連，最後會希望所有過程，不如是夢遊一場。曾經遇到一個小孩，她的口頭禪是：「我拍一下手，

我們就重頭開始。」因為每一次玩辦家家的劇情發展都不合其寡意，所以從早到晚都停留在拍許多次手，沒有進展的階段，夜晚到了，她再拍一次手，說：「明天再重頭玩！」好像小說《飄》的郝思嘉，書中最後一句，也仿若拍一下手，永遠有希望地說：「明天又是另一天！」

使用孩童世界與成人世界作矛盾比擬，以喚起人們童年經驗的藝術家，以法國的波爾坦斯基(Christian Boltanski 1944-)的現成照片陳列最引起國際藝壇注目。波爾坦斯基的作品走沉重路線，除了傷逝童年外，他還涉及到以人類熟悉的故事，呈現社會記憶，例如納粹營中的兒童、檔案式的家族相片、犯罪者的另一種無辜式容顏，他的童年紀念作品，經常帶著宗教與宿命的陰影，使其選出的孩童，都像亞伯拉罕要綁綑祭天的獨子，有一種莫明其妙的原罪考驗。

看奈良〈小香客〉的閉目，再對照到其〈失落行動〉之倒吊眼，讓人還想到日本歌舞伎中還有一種「天地眼」。舞者可以呈現出左右眼的眼神位置尺寸不一，這種不對稱的眼相另一例子，則是平安中期的不動明王之眼，表現出絕頂憤怒，但又表徵出是降魔的火炎。這種矛盾的眼相，也呈現出人類本性上的一種刑剋特質。

似乎，眼神是所有祕密的訊息螢幕，即便是閉目夢遊的小小孩，也是藉此散發出他們與外在世界的秘密關係。至於喜歡帶墨鏡看人者，其訊息大概是，我可以如此肆無忌憚地張望，但是，就是不讓你不自在地發現我的無禮與意圖！我看你光禿禿，你看不見我是誰。這種另類的沉默訊息，也是很有心理表情的。

存在的疆域

第
16
篇

　　想像告訴我們一些什麼，如果可能，我們又看到什麼之外的什麼。

　　人與人之間，是兩個不同物質世界的認識，而彼此間的藩籬，才是屬於具有意義存在的疆域。

<div align="right">——璜・慕諾</div>

　　藝術一如劇場(art as theater)的概念在一些展覽中不斷出現，威尼斯雙年展試圖把展場詮釋成人類平台或舞台的再現，卡塞爾文件大展曾把展場擴張到現實街頭上，許多據點裝置藝術家乾坤大挪移地錯置時空場景，影錄藝術家的影像世界真偽莫辨。異化展場空間，也使策展人與藝術家傾向執導角色。在藝術一如劇場中，究竟藝術家真正的工作在那裡？編劇？導演？舞台佈置師？藝術總監？藝術剪接師？理念發包者？迷霧乍起，因應時潮中，當代藝術家們似乎是百尺竿頭，不大躍進也不行了。

　　當代藝術與劇場的交疊，在於荒謬主義的共同表現，這一領域在20世紀前期已存有。荒謬主義的哲學，假設世界是中立的，現實事件都不具意義，他們在失序的日常生活中自定主觀的真理，不再依據人為的道德或制度為準則，以至於大如戰爭之事件，也視為人

類荒謬行徑的極端呈現。在1917年，達達主義運動與荒謬劇場的演出有直接關係，在戰亂或不安中，人的存在意義尤其被關注，伏爾泰酒店的達達劇場演出，便是否定舊有觀念的行動，至於有沒有新建設指標，這些藝術家倒不在乎。若說達達主義是一個荒謬情緒的喧洩，存在主義則以更深沉的思考，揭露人與外界間的荒謬鴻溝。卡繆與沙特都寫荒謬劇，或許哲學家比藝術家具邏輯理性，他們的作品仍流露出對於荒謬中秩序重建的希望。

比較表演藝術裡的荒謬劇，與前衛藝術中的即興行為，可以看到彼此間面對「意義」的思考態度，而兩者之外，也有和觀眾互動的「環境劇場」與更偏激的即興劇。亞倫‧卡布羅1959年的〈6部18景〉便是把劇場轉換成一個不再有文字存在的藝術，觀眾即演員，藝術的再現與呈現意義被瓦解。這些荒謬主義下的行為演出，其共同點是，過程比結局重要，完成度不再被考慮，最後也使有時間性的展演方式，都可進入過程藝術(Process Art)的觀念範圍。

一些據點裝置藝術家，便是如此切進此類藝術。他們佈展，異化空間，請君入甕參與，但在提方案時，還是要有文字說明，比即興劇更需要一個企劃「作品出現與存在意義」的解說。因此，從某一方面而言，當代藝術家又比前期荒謬主義的前驅們，更傳統，更講究舞台性的實踐效果了。這種前衛藝術巴洛克化的現象，與當代藝術的展現場所有關，最後導致一些盲從潮流的藝術家，對自己作品的存在意義，要依附在環境空間，或是特別再營造一個情境場域，以安置作品。如此轉移焦點，當代藝評也鮮少探究作品本身，而在大統倉式的觀看中，也有了一種「整體效果」的論斷。藝術一如劇場，如果導致一批新藝術家開始從事舞台或戲劇效果的舖陳工作，前衛藝術巴洛克化，藝術家以舞台或場景設計師的身份，精心

虛擬其藝術內容，這導向，也將使當代藝術愈來愈昂貴化。

　　藝術一如劇場，也是2002年10月，針對西班牙當代藝術家，璜‧慕諾(Juan Muñoz, 1953-2001)回顧展的一場講題。1997年威尼斯的軍火庫，璜‧慕諾的一群光頭白雕像令人印象深刻。這批神情若中國後89政治波普藝術裡的嬉笑傻子，面窗向光地群立，左牆上還有一個對著鏡子傻看，一些觀者也好奇地湊過去幫忙努力看，傻成一氣。這些作品不是單純的人像雕刻，璜‧慕諾的人像造形都很詭異，有時還帶點猥瑣，也有一些是底盤渾圓的不倒翁，或是坐在

■ 璜‧慕諾　十三個彼此逗笑的人（局部）　青銅、耐候性鋼板　2000（黃寶萍攝影）

沙發上縮頭縮腦的無聊人士。「Figure it out」乃是用雙關語將名詞動態化，頗能感覺璜‧慕諾的眾生相，是如何躍然而出。「他們」好像「我們」的某一部分，因為「他們」存在，「我們」才察覺自己也在現場。

　　2001年8月，這位西班牙藝術家，來不及等到「藝術一如劇場」的年代來臨，便先走一步了。然而，2002年6月在卡塞爾冰丁酒場，提出大量以裝置空間成為想像據點的作品之外，德國文件大展

主辦單位仍以廣播方式，在街上放送璜·慕諾的思維文稿，肯定他
的藝術成就。2002年9月，芝加哥藝術館以最快速度，也呈現他的
回顧展，內容包括文學、音樂、影片、素描、雕塑與空間裝置共六
十件。藝術家已不在了，他者如何替他佈署空間呢？這個當代據點
裝置作品的後續呈現問題，提供出作品本身的詮釋性，在超越藝術
家主觀設定之後，便有諸多可能。

　　璜·慕諾1953年出生西班牙馬德里，1976至1980年時，曾在英
國倫敦兩所藝術設計學校習藝，之後，又在紐約普拉特設計中心兩
年，1982年返國。璜·慕諾至90年代才具被認同的藝術家身分。他
的文化活動生涯涉及藝評寫作、廣播、寫劇本、策劃展覽，在這些
領域，他也顯示他的藝術史、建築概念、音效製作等才能。他在80
年代中期，開始走出一條藝術路線，以封閉或開放空間的不同形
式，在世界各地展出，至1994年才在紐約迪亞藝術中心第一次個
展。1996至1997年間，他幾乎同時地進行他那些上述的藝文活動，
而其素描與雕塑更是被視覺藝術界肯定，不僅在華盛頓赫胥宏美術
館內外庭展出，並參與威尼斯雙年展。他在英國泰德美術館展出時
過逝，但仍藝術生命旺盛地在歐美大展與美術館受到連續地眷顧。

　　璜·慕諾本身，曾是劇作家、藝評人、策展者，但在他面對視
覺藝術創作時，他僅表現他的人生觀看。他的藝術一如劇場，銜接
了貝克特(Samuel Beckett)的〈等待果陀〉、伊歐納斯科（Eugene
Ionesco）的〈椅子〉之場景，仿若簡單空洞，但荒蕪中引人企盼，
以至產生夢魘與懸宕感。如果當代藝術對世事幻實仍持有荒謬主義
的一些觀看角度，對於前衛藝術精緻化、昂貴化、聲光藝效巴洛克
化的現象，或許，只能謂為，這也是當代藝術家的荒謬性。他們在
人間藩籬地帶，尋找可被接納的物質世界，讓這有疆域產生物質化

的意義。

　　這位西班牙藝術家，在其二十餘年藝術生涯，不僅能走出70年代極限主義、觀念主義與繼起的新表現主義浪潮，還成為人性與戲劇化的心理空間探索者。從建築體內的物體出發，迴欄、陽台、樓梯把手，它們以象徵人的存在方式，獨立出片斷，而片斷又引伸出故事章節的無限想像。他〈那個名叫海外的地方〉疏離得讓人懸在半空。他的文字想像，提出的景觀，要猶若法朗哥的西班牙，有著陽光烤晒的街道，與沉默中的背叛，以至於南美洲的街，就像拉丁的馬德里或羅馬，而所有人物也要如西班牙侏儒，紛紛從委內貴拉茲畫裡走出。這景觀是什麼？如果要用觀者的心，來看這森戒中的荒謬，慕諾那古典雕花的旅館陽台，一排排縮小的尺寸，還有那鑲掛在上方招搖的一列列Hotel,Hotel,Hotel英文招牌，這所有旅人或避世者的陌生休憩點，竟變得不安起來。

　　就因如此，他引述自艾略特（T.S Eliot）的荒原（Wasteland）裝置也不再那麼美國，荒原變成一大片古羅馬建築內的幾何地板的設計圖案。一個小人坐在壁角，是奇里訶（Giorgio de Chirico）的夢魘再現，而這卡爾・安拙(Carl Andre)般的極限景象，陽關三疊曲曲折折，可以淹沒前面的所有希望。告訴我，這起伏的棱角，是不是已如紅海的波浪，讓我再也沒有彼岸回首，告訴我，所有黑白相間的格式，是不是那人間是是非非的阻隔，我們全都風吹斷線，各自蕭瑟哆嗦？沒有人希望自己是現場中人，於是夾著散文式的觀想，快快悄然行過。也就是如此，慕諾被譽為善於說故事的藝術家，無論他的平面繪畫或立體裝置，他讓人聯想故事，聯想斯時斯境斯人如何驚鴻的一瞥。

　　慕諾的寫作經驗，使他具有「看」文字、「寫」圖象的特質。

他的作品一大特色，便是提供閱讀性，很少觀者會無感，即使說不出所以然，也可以感覺裡頭有什麼令人好奇的故事。另外，慕諾在當代藝術思潮中，仍保持他對過去經典的興趣，他在70年代晚期旅居紐約時，對19世紀法國繪畫相當投入，他喜歡竇加與秀拉，回到西班牙之後便發展雕塑，這些人文與藝術的背景，使慕諾的創作充滿豐富的內涵。他讓觀讀者可以不斷發現作品裡的種種典故，但這些典故又被推陳出新地重塑，變得很有當代的氛圍。

慕諾的作品，空間總是隱喻著人存在的狀態或現場，所以，索引著隱喻所牽動的錯愕，成為觀看的第一現場情緒。他有一〈雨衣系列〉的平面繪畫，是以極寫實的素描畫在黑帆布上，畫面大都是畫中有畫，鏡中有境的建築空間，人也許是無形的，但它們隱藏在空間內，形成一股與空間對峙的張力。至於慕諾的人像，在空間內，則又像是局外者，變成觀眾冷眼旁觀的對象，他們形體奇異，表情近乎一致，唯姿態有變化，就像公共空間內，人們可能發生的情景：竊聽、發呆、等待、不耐。

1996年，他製作五個坐在廳內沙發的人，其中一個回首看著背後的鏡子，鏡內，也觀照出同一場景，這種鏡中鏡的手法相當古典，在16、7世紀的荷蘭畫中常見，這景象使觀眾成為在場的第三隻眼，客觀中有主觀的參與感。他使用鏡照，也隱喻著現實與假象之間的關係，這也是藝術與現實間長存的課題。藝術若在於反映現實，藝術便是一種鏡效，它有呈現的角度，以及因角度而產生的觀看景深，它永遠有死角，永遠有觀照不出的空間，以致於我們要把這觀照不出的空間，稱作留給觀眾的想像餘地。

1997年，慕諾製作一個〈我文化裡的中國人〉，企圖要捕捉東方臉孔背後的意義，結果呈現出中國政治波普下的無意義神情。為什

麼要選擇這些長相？這裡也觀照出他者文化認知是透過新聞訊息的印象，而這種印象，對一地文化裡的人，根本就是無意義的再現。在慕諾之前，有關〈我文化裡的中國人〉，也有電影裡唐人街張查理的造形，有辮子頭的卑微造形，現在又有光頭群傻的咧嘴造形，這些造形，對任何國度的人，都無意義，因爲其產生，便是來自無多大意義的一式標籤化。

在2002二年回顧中，這批人像又被賦予新的場域詮釋，佈展者將其併入藝術家90年代的〈對話作品〉系列。2000年，慕諾在丹麥路易斯安娜美術館展出〈對話者〉時，提出一百位人像，而在2002年回顧展中，則共有50位，其中以亞洲面孔居多，也就是1997年威尼斯雙年展的那批灰衫灰褲的光頭群像。佈展者將其置於美術館主樓梯間的廊道，變成一群似乎談笑風生的群體，美術館觀眾穿梭其間，仿若共處在一個場景內。

把作品鑲放在美術館空間的另一作品，是慕諾1997年的〈上弔者〉。很多藝術家都試圖陳述或陳列死亡，慕諾的〈上弔者〉，主題並不新穎，就像他的其他主題，只是人類生活景象中的一些狀態。〈上弔者〉處理得並不聳動，藝術家讓他仰首曲腳，似乎其肢體尚未僵硬，頭已絕望，下肢卻未順從，那一刹那，〈上弔者〉彷彿正處在滿足與後悔的情境。佈展者把它弔在展場外的美術館外圍空間，這懸掛於外的示眾方式，亦達到一種戲劇性效果，人來人往中，頗撩人心思。死在群眾的注目下，他的自懲，變成眾人的原罪了。

〈上弔者〉是仰角的看，慕諾的人像，最多的看法，則是俯角的看。一個人或二個人高高俯看遠方，若是近景，這些人倒縮成一團，猥瑣而不相往來。怎麼看，這些人都寂寞、疏離，縱有笑容，也是詭譎。慕諾所陳述的，便是一種荒謬的心理劇場，他沒有使用

動感或聲音，但還是能營造出張力十足的場景。在展現上，它們也未必是裝置藝術，往往只是一小截立體雕塑，安置在現有展場空間，例如他的樓梯扶把，就是一小段光滑曲扭的木頭，很性感地排在牆沿。

慕諾曾在1996年9月一段關於「對話」的自述中提到人與人之間，是兩個不同物質世界的認識，而彼此間的藩籬，才是屬於具有意義存在的疆域。慕諾的作品，經常就是讓人看到溝通障礙的中間地帶，這荒謬與僵持的疆域，其存在的可能，真的是可以語義繁生。我們在現實世界的所有戰爭，可以說是對話失調後，各持最宏偉的意義，付諸最荒謬的行動。

璜·慕諾的作品，呈現現實與想像之間的心理介面，這也是其戲劇性的所在。以璜·慕諾的作品為例，在於提出，前衛藝術巴洛克化，重點應不在於聲光技藝的繁華，而是人文思想的豐富性。慕諾大量使用藝術史裡的過去式技法，也多元地展現不同的文藝陳述形式。他本身就是一種總體藝術，而在創作時，所有才學背景遂源源而出，他讓觀看者擁有一個可探索的空間，可以慢慢看，細細咀嚼，不像有些快速火爆呈現，瞬間消耗百萬材料費，製造出的感官性作品，場面浩大眩人耳目外，煙煙霧霧，觀後，一切也煙消雲散。

璜·慕諾的復古式場景，是當代藝術巴洛克化的某種現場。他讓他的想像告訴觀者一些什麼，而且也試圖讓觀者又看到什麼之外的什麼。這什麼之外的什麼，每個人都有自由想像空間，不需一定要依作者的劇本去閱讀作者，因為，那已是兩個物質世界，開放的中間地帶。沒有這個觀讀的中間地帶，也就沒有所謂藝術裡的戲劇性了。

城市的肖像

第
17
篇

不是未來，就是過去，現代城市太接近現實，像是一個理所當然的日常景觀，反而要在人們的眼底褪色，它不容易被驚豔，有時，還出現灰灰朦朧，也糊糊懵懵的感覺。要愛上一個現有的城市，是需要經過再學習，像學習常常要驀然回首，看到那個熟悉的老方物，突然驚覺到它也有那麼一點過時的美麗與哀愁，不太老也不太新，然後，覺得挺好的，它就在那裡。

一個星期六的午后，從芝加哥密西根大道的地下通路，一間棒球界知名的希臘漢堡啤酒屋「比利山羊」走出，逆著法蘭克・洛伊・萊特有名的臨河論壇大廈北行，走到城裡最具古蹟模樣的水塔，十來分鐘，右轉便到當代美術館。揹著大書包，在這條有名的風城大街行走，低頭的時候比抬頭的時候多，新舊夾陳的建築體變成一種保固的印象，好像，不論其巨大的頭角如何崢嶸，龐大的底盤如何雄渾篤定，都可以在倒影的大小擴張間，不用東張西望也能找到長長一條路的守護神，讓人不迷路。這是既存建築體的功能，一種熟悉又模糊的指標，它因人來人往而等待年代，而你靠它穿越空間。

當代文化學者Michel de Certeau寫過一篇〈在城市內遊走〉，指出日常生活的節奏，在面對一種較大的、斷層式的發生事宜時，

■ 杉本博司　艾菲爾鐵塔　銀鹽相紙　60x72inch　1998
（Photo courtesy:Sonnabend Gallery,New York）

反而有其特殊的價值。城市的主要建築，常是烏托邦的理念實踐，但你遊走其間，不一定有歸屬的角落。然而，古代詩人維吉爾卻寫道：「女神，可以靠其腳步聲辨識。」仿如，女神也是有血肉之軀，同樣一條路，還是有人可能走出具有神韻的行腳步伐來。現代城市，沒人專心去辨識腳步聲，所以有沒有女神行過，沒有人去幻聽，或是，把神女的腳步當作女神的跫音，好歹，也是一種遐思的美麗錯誤。

　　當代美術館大廳入口，正是當代國際策展人，法蘭西斯哥‧波納米，策劃的杉本博司(Hiroshi Sugimoto)〈建築〉攝影展。如果要看這個已經在洛杉磯、舊金山展過一部分，現在又附加上芝加哥策展人的攝影展，究竟，觀看的表現手法有什麼不同，也許就是在這裝置化的空間裡，還可以看到展覽呈現，是透過一種極限式的營

造，使物象本身，加上建築的被觀看意義與觀看者的美學，變成一個超越時間與空間的場景。仿若是霧裡看花或驚鴻一瞥的視覺經驗，策展人與藝術家，把像碑記的印象，凝固成新古典的記憶。

走進大廳廊道，穿過義大利當代藝術家卡特蘭（Maurizio Cattelan）巨大的20年代名卡通「菲力貓」(Felix)與芝加哥博物館有名的恐龍遺體「恐龍蘇」（Sue），兩大結合的四十呎高貓龍骨骼塑造物。兩側，南北相對的特展區，左右一看，只看到兩個空間立著一排排灰色的直矗長方柱，像巨大骨牌，讓人家以為又是極限觀念主義的作品，表徵建築結構地佔據展場。然而，走進灰色林間，回首，才看到三排五欄的長方柱背面，一柱一幅地掛著杉本的三十件〈建築〉攝影。它們都是20世紀有名的建築，但杉本博司以藝術觀看與攝影美學的處理，再現出它們灰灰朦朦、糊糊憕憕的存在意象。

觀者可以靠著灰牆柱，看這些依稀有著印象的結構。它們可能全景，可能半身，可能特寫，全部是黑白攝影，60×72吋，它們全都看不清楚，像失焦的鏡頭，或是煙雨濛濛的時刻，它們在一個同時擁有風華與風化可能的時間，開始要讓你懷舊。法國的艾菲爾鐵塔漸行漸遠，紐約的布魯克林大橋如蛛網般框住了現代巨石文明的一角，洛克菲勒中心燈火乍現乍隱，畢爾包的古根漢迴旋出簡易的幾何幻影，世貿雙子星大廈絕跡前的兩幢魅影，馬瑞納城兩管高聳的玉米柱依舊粒粒飽滿，薩維雅別墅還是白色的發光方盒子。這些現代主義延展出的高大垂直與橫向水平形體，在地平線之前浮現無法捉摸，無法確認的形象，一如陰天的月亮，是帶著暈光的發亮物體，或是昏黃之夜的街頭倒影，在微光中現出幽暗的輪廓。它們是城市的重要景觀，你在城市裡卻看不見它們美麗之外的哀愁。在21

世紀，水晶狀的，爆破式的新烏托邦建築想像正在崛興之際，20世紀的建築體半新不舊，杉本博司用他的眼睛，獵取了它們的眼神。一群群前世紀現代化城市的象徵，仍與當代人們同在，杉木卻先捕捉了它們幽靈般的未來，它們在紅塵現世裡禪定的一些姿態。

1948年出生日本東京的杉本博司，1972年獲得美國洛杉磯設計藝術中心攝影碩士，而後移居紐約至今，近二十年來，在歐美與日本許多現代美術館展過。2001年獲得伊納與維多基金會國際攝影獎，他被肯定是一位：「其作品主題，交織了藝術、歷史、科學與宗教上的關係，以東方禪定的觀想，投射在西方文化的圖像上。」二十五年來，他以其個人距離接觸世界各地的觀眾，細心謹慎地以黑白攝影編製他的系列。他受文藝復興繪畫與19世紀前期攝影的影響，使用大型攝影機具，並達到變化豐富的色調結果，反映出他對細微處表現的熱愛與技巧的掌握，而最重要的是，他在似非而是的時間裡，能捕捉到一股獨到的魅力。

在影像成為當代藝術的表現工具時，當代藝壇注重的是攝影的電子方便功能，與其在挪用或錯置上達到的內容與效果。杉本博司是以最傳統的攝影技巧，從繪畫美學裡擷取養份，逐步成為當代藝術領域的一員。1976年，他先作〈自然歷史博物館系列〉，專拍一些三度空間裝置的陳列室，呈現人工歷史生態的場景。另外，他也進行一項至今仍在實踐中的〈蠟像館系列〉，在當時超寫實主義盛行的藝術氛圍裡，他反而直接用攝影，虛擬歷史人物的寫真。他的人物包括了歷史上的英雄與美女，如1982年拿破崙在他的臨死之床，還有60年代電影明星蘇菲亞‧羅蘭的豔像。

1978年，杉本博司再以數月時間，在美國一些2、30年代興建的老戲院，包括晚後的露天戲院，拍攝他的〈戲院系列〉。他以銀幕與

戲院建築爲時空對話的主客體，結果攝影效果呈現出，原來流動的銀幕，變成一個發光的景窗，像是通往永恆空間的入口。這些空蕩蕩的老年代白光景象，成爲杉本早期的作品典型。80年代，杉本博司第三個主題是海景，他到處拍海，從加勒比海到死海，原是天地一線的景象，他卻拍出，無關驚濤駭浪，而是水與天相融或相離之間，空氣裡的不同風情。這組系列很像極限的抽象水墨，讓人想起抽象藝術家羅斯科的色面神聖空間。另外，幌動幌動的旋渦之外，杉本博司在海平線上，找到一個億萬年不變的線條，它們總是一式，但從來不是等同。

1997年，杉本博司應洛杉磯現代美術館之邀，爲〈世紀末的百年建築回顧展〉拍攝這個仍然在進行中的〈建築系列〉。杉本博司在世界各地旅行，把城市的主要名建築體當作一個美麗名模般的對象，將它們迷迷濛濛地融入自然的背景裡，它們的線條也一樣失去明確的時間性，背景與主體的時空都模糊掉了。這個追求天老地荒的碑記感，使他的20世紀建築，都像閃入時光隧道，一抹仍具形體的靈光。

1999年的新「肖像系列」，則可以看到杉本博司又從復古與現代的時空，挖掘出歷史製造者的特殊容顏。在「肖像系列」，他拍出真人尺寸般的歷史人物，如亨利八世與他的妻子們、班傑明・法蘭克林、列寧、丘吉爾，以及當今的阿拉法特、卡斯楚等人。杉本博司同樣到蠟像館取材，但去除背景，這些人物被孤立在黑色調的戲劇化空間，像是從黑暗中走出的戲劇性人物。其中，杉本博司還拍了一個25呎長，仿製達文西〈最後晚餐〉名畫裡的蠟像。這一系列，召喚了肖象繪畫的傳統，回溯到17世紀尼德蘭藝術家凡・艾克與維梅爾等人的藝術世界。在繪畫邁向攝影寫實，以至於記錄影像取代

繪畫之際，杉本博司用攝影再現了傳統繪畫獨特的表現語彙，他逆時的古典性再追求，居然也在當代藝壇找到一席之位，而從人工假人再現歷史真人，真真假假，也使充份利用了攝影本身的製造虛實本領。

當代使用與攝影有關的影像藝術，已逐漸成為藝壇主流，但同樣在反美學的洗禮過程，影像世界的美學也常被忽略。從歷史、人物、風景、建築到肖像，杉本博司的攝影主題都很傳統，畫面內容也很單純，但整個系列理念卻充滿有關時間與空間的對話。蘇珊・桑塔格在《論攝影》時提到，傳統的觀點認為攝影的觀看，常在於能清楚地呈現不落俗套或瑣碎的題材。為了証明攝影成為藝術的合法性，攝影家要培養出個人作品的文本。此外，蘇珊・桑塔格仍然強調了真實性中的靈氣。這在新世紀，將攝影視為一種最佳暴發式的「再現」藝術工具之際，的確是值得再深思的美學課題。

沃爾特・班雅明曾說：「將事物空間性和力所能及地貼近一些，已成為一種迷妄的需要，正如通過攝影複製的方式，來否定一件既定事實的獨特性，或短暫的癖好一樣。以攝影的方式，特寫的鏡頭，來複製物象，正與日俱增。」這裡，「將事物空間性和力所能及地貼近一些」，是早先班雅明提出的一種觀看趨向，但也印証了真實在不斷聚焦與貼近的觀看之下，是愈來愈接近抽象的世界，這個似乎已成為過去式的現代主義之形式上的美學課題，正以一種新的人文空間概念向閱讀者迫近。杉本博司的攝影作品是一個例子，他用歷史性的場景，擠壓現代性的時間佔有，迫使一個既存的空間，消褪到抽象的領域，黑白相片，比彩色相片具有極限主義的架勢，它們可以把年代擠壓到更扁平的子虛無有之境。

究竟，影像世界是現實世界、形象世界，或是虛擬世界？以杉

本博司的〈建築系列〉來說，它們承載了歷史裡現實與烏托邦的存在空間，延展出20世紀建築界在製造具有新權力架構的巨大有機形體時，一些劃時代的殘存夢想。另一方面，杉本博司觀看它們的方式，則是不清不楚地形象再現，它們也不直接地說謊，卻是斷章取義裡最完美的凝像再現。換言之，杉本博司在近焦或遠焦的鏡頭裡，從來沒有呈現所謂絕對性的真實，但都企求到一個完美的角度。自然，用唯美來形容其朦朧的意象，似乎又平庸了。例如，以杉本博司的〈芝加哥當代館〉一件作品來說，怎麼看，都不易聯想到，剛才，不也是向著這大片幾何花崗岩的建築走來，四方牆面被陽光切成三角的暗色面，一個斜陽下的大長方型有機空間，人在行走中只能流光般地產生過路的印象，怎麼去想它的永恆？而自己，不正穿越這空間，進入這空間，忘記這空間，在一堵灰牆背面，再發現這空間。這時，就會發覺，為什麼這展場是如此陰暗，除了相片裡明度高的形象在發亮，人在灰色地帶觀看，如果遺忘了自己，就會撿到好多失憶的片段。一排排各大小城市裡最明顯的現代建築，用時間的遺址再現，約簡的形式與構成，在這陰暗的一隅發光，門口，守候的那隻恐龍般的大貓化石，還真恰到好處地成為三十件現代名勝的鎮守怪獸了。

聖袍與遮羞布的凝視

第
18
篇

　　看一件異文化的當代作品，有知識之前與知識之後，看的過程，由直覺到知覺，好像爬過一座山丘。

　　春月間，看德國當代女藝術家卡特莉娜‧弗里奇(Katharina Fritsch. 1956-)的〈修士〉(Monk,1997-1999)，一個月內看了兩次，一次是帶著弗里奇在1999年威尼斯雙年展的〈鼠王〉印象，另一次，則是在巧合地閱讀了一些可產生聯想的書籍之後，再坐著火車進城。一路跳躍地翻維琴妮亞‧吳爾芙(Virginia Woolf)的小說，看完這所謂的「陰性書寫」，將再看那無可定義的「陽性創作」。一件作品被看的生命角度與內容，就是這樣由無意識的印象之看，變成有意識的知性之看，所有臨近發生的訊息，決定看的剎那迴響，應該說，看的官感裡很難有音響效果的，但也不是不可能。

　　原來要看Sara Lee 企業分捐給世界四十座美術館的千禧之禮〈從莫內到摩爾〉，觀眾太多，實在看不下去，結果看了另一廳空蕩的當代藝術展。穿過亂七八糟裝置堆放，只有牆角一座糖果金銀島前有一些人吃著糖果，快坐吃山空，館方就再補貨。轉進一獨立空間，仿若進入另一世界，四方廳中，是一尊高大的黑色中世紀聖芳濟教會修士，頂上打著戲劇性的燈光，就像是帶著聖光圈的黑色巨靈，令人有一種邪惡的神聖感覺。因為看過巨大的〈鼠王〉，可以知

道是採用黑色塑料雕塑的
弗里奇作品。基於對作品
質感的好奇,就努力把鼻
尖湊到可能的最短距離。
突然,警鈴大響,管理人
員說:「越界了。」不知
道「界」在那裡,只能猜
測是不能進入聖光圈內。
於是隔著距離繞,想到過
去記憶中的歌德式教堂,
黑暗時期高聳上揚的垂直
意象,從違反自然中塑造
出變異的意志力。

　　在奧戴莉・赫本50年
代後期主演的〈修女
傳〉,皈依之幕,資深修女
的開啟是:「妳們當知,
今後將行違反自然之道。」
而後的故事,便是赫本的
非自然神道與自然人道之
掙扎歷程。在弗里奇的
〈修士〉之前,同樣看到一
種矛盾精神體的並存,牆
上的簡單說明,寫著,這
是藝術家從民俗宗教記憶

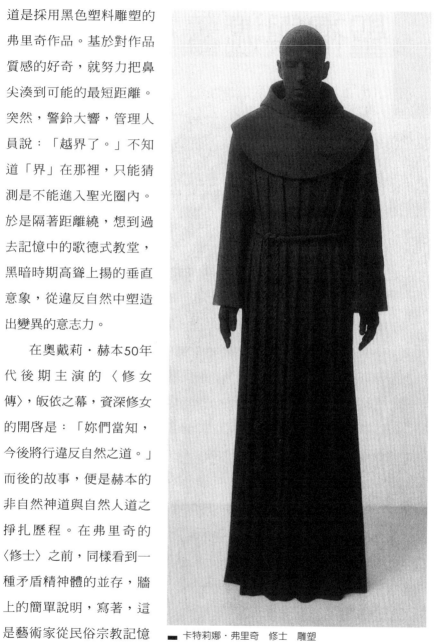

■ 卡特莉娜・弗里奇　修士　雕塑

的形象，對民族文化承傳的迷思與質疑。無疑的，這是一個日耳曼精神的裝置空間，全場只有一個高巨的修士塑像，摺紋筆直的道袍，極簡而肅穆的佈置，神祕的宗教氣氛，使空間能量大於象徵瘟疫的大型〈鼠王〉裝置。但這能量，同樣涵括於惡的瘟疫，震懾人的，是對黑色的敬畏，不是聖光的指引。曾習於德國魯塞道夫藝術學院的弗里奇，顯然也承襲了德國當代藝術裡雕塑社會精神的訓練，針對東西德的統一，她以個人在年代裡的角色，塑造出如是的人文精神。

　　不是日耳曼族，不是德意志國民，不是天主教徒的觀者，能在這黑色神聖空間看到什麼？聽到什麼？這「修士」的形象令人揮之不去，在東方的佛道釋人物形象記憶裡，似乎沒有這種神經性的精神力量出現，但是，這裡有跨文化意識的梵音，屬於哲學與宗教的罪惡與神聖秩序對辯的張力。同樣以本土的、民俗的、傳統的、宗教的為出發，作為一種當代國族或區域精神的正負面探討，弗里奇的史觀氣派，冷峻陽剛的極簡修辭，令人不得不想去觸碰那玄學迷的德意志之意志世界。看弗里奇的〈修士〉，想到了凝視與聆聽的問題。

　　2000年恰是教士世家出身的哲學大師尼采百年冥誕。1900年8月25日,苦於十一年瘋狂的尼采在威瑪去世。2000年10月，在英國德漢大學(University of Durham)舉辦的第十屆尼采學會(The Friedrich Neitzsche Society)，提出的年度討論主題，是充滿玄思的:「樹倒了，然而有誰聽見了？」(The Tree Fell, But Did Anyone Hear It?)。百年偶像的黃昏，曾經輝映在20世紀的多扇人文門窗，樹倒了，然而有誰聽見了？他們不要「看」的見証，而是「聽」的確認。哲人其萎，看啊，這個人，大樹倒了，撞擊大地的聲音有誰聽見？有誰

怦然心動？這標題，讓人想到「棒喝」的索問，大家都看到了，但從視覺裡聽到什麼？從凝視到聆聽，二種感官的專注，正是一種藝術知覺的過渡。

從聆聽與凝視，中國北宋歐陽修的〈秋聲賦〉首段，宛若是回應尼采冥誕「The Tree Fell, But Did Anyone Hear It？」的開卷悼文。〈秋聲賦〉原文起筆正是：

> 歐陽子方夜讀書，聞有聲自西南來者，悚然而聽之，曰：「異哉！」初淅瀝以蕭颯，忽奔騰而砰湃；如波濤夜驚，風雨驟至。其觸於物也，鏦鏦錚錚，金鐵皆鳴，又如赴敵之兵，銜枚疾走，不聞號令，但聞人馬之行聲。
>
> 予謂童子：「此何聲也？汝出視之！」童子曰：「星月皎潔，明河在天，四無人聲，聲在樹間。」

舞台如是拉開，我們方得尋聲，去看那大樹倒下後的林間震撼。

因為「幻聽」，歐陽修有了藉秋聲而養生之賦；因為「幻視」，我們才可能在沙漠中看到海市蜃樓；因為「幻想」，我們才能有人文世界裡的諸多想像王國。很喜歡歐陽修書童的凝視觀察：「星月皎潔，明河在天，四無人聲，聲在樹間。」此回覆與歐陽修的聆聽是前後呼應。秋的腳步聲詩人可以聽見，但大樹臨傾的90度角之間的挪動變化，有誰聽見了？當代藝術創作常常製造另一種幻覺「月黑風高，烏雲在天，四面楚歌，噪於草間。」樹沒有倒，或許也沒有大樹，但有一種草木皆兵的幻象，奔相走告，就要倒了，就要倒了，大家都聽見了，可也沒有人看見。期待大樹，其實是在期待一

種精神，精神的崩頹之聲，就在於那關鍵的重量，這重量的虛實，就在落地那一剎那。

歌德倒了，尼采聽到，所以尼采的超人精神，有歌德筆下巨人主義的浮士德之回響。尼采倒了，佛洛依德聽到，所以佛洛依德的心理分析裡有尼采脫離原罪負荷的精神桎梏節拍。三棵巨樹倒了，大地的震撼裡有地靈對於最後審判日的申辯，那從中世紀以來，神性、人性與魔性的三角習題，聖袍與遮羞布的雄辯，令人戰慄。尼采把宗教上的最後審判日看作「甜蜜的復仇安慰」，「彼岸」的存在，是用來誣蔑「此岸」的手段，簡直就是用佛洛依德的心理分析挑釁宗教裡善惡意識的神學。

歐陸中世紀傳說中，與魔鬼訂契約的浮士德，其精神典型的演變，如弦上之音地顫抖出德意志自由精神的胎脫章節，昇華與墮落必然的合弦。浮士德的生命歷程，由民俗傳說中出賣靈魂的投機者魔法師，到英國16世紀末莎士比亞前驅者Marlowe 之眼，成為具有不可抑制的知識追求者，與無覊的享樂主義者，這二點文藝復興的人本精神訴求，正好刺穿了基督教伊甸園裡的禁忌。

啓蒙時代來臨，第一個被文藝界搶救的民俗人物，正是浮士德。萊辛筆下，浮士德獲得救贖；歌德筆下，浮士德是自我完成，而第二部第四幕浮士德對海倫的召喚，光明化了美的古典與浪漫追求。歌德將南歐古典人文的希臘美融進了日爾曼巨人主義，並使其誕生出一個理想的天才兒子，這理想成為一個寓言，他預示英雄的、光輝的、激情的喜悅與反抗精神，必然早夭的命運。此幕的幻滅，引出了浮士德權力帝國的來臨，與最後在憂鬱與死亡之前的奮鬥。當他對剎那說：「你真美好，請停止。」他便違了與魔鬼之約，死神隨即而至。浮士德的世俗生命是終於因滿足而生的厭世？

還是中止於生命意志精神的匱乏？這裡有自我超越能量的測試，追求不可知的好奇與欲力之終結，便結束了肉身之旅。

大樹倒的剎那，我們看到什麼？聽見什麼？或是，還掛慮著樹影的歸處？

除了以浮士德作為傳奇化身的黑色巨人主義形象，另一種在德國浪漫文藝思潮裡常被引用的白色巨人主義形象，則是中世紀以來的修士人物。18世紀末，「修士」的題材常在歐陸被喻為藝術家與其人文生態，例如，Caspar David Friedrich 的 Monk by the Sea（1809-10），以觀照自然作為創作的精神經驗。19世紀上葉，大革命的意志英雄拿破崙悵望於聖赫勒拿島，尼采曾稱這段幻滅與痛苦的悲觀世界是魔鬼梅菲斯托菲利的勝利，浮士德的絕望期。叔本華的〈意志世界〉，與歌德的浮士德可相對應，很多文藝創作者似乎都像自制的修士，也像縱情的浮士德，除了德國的貝多芬之外，英國的拜倫、俄國的普希金、波蘭的蕭邦，都仿若在悲觀與樂觀中與魔鬼簽不同的約。藝術被視為超出意志掙扎的力量，它就成為善與惡版圖傾壓出的新高陵線，是梅菲斯托菲利與浮士德相融的化身。

那麼，再看當代弗里奇的聖芳濟教會〈修士〉，這裡就承載了不僅是本土的、民俗的、傳統的、宗教的為出發，作為一種當代國族或區域精神的正負面探討，其中還有中世紀以來演進的人文與哲學思辯，因此，弗里奇的〈修士〉不是一個「文化器形」的塑造，他表徵了一個「觀念世界」，一個日耳曼式，經過數百年思索而出的意志世界典型，在善惡二元論中提煉出的一個神聖身體空間。

第二次看弗里奇的〈修士〉，因修館，作品被移到另一個聯展空間，修士的頂上不打光了，底盤放了一個不得靠近的白色大基架，原來觀看的氣氛沒有了，但卻因為知識材料的補充，在那裡看到了

慈悲的聖芳濟、魔術師期的浮士德、魔鬼梅菲斯托菲利、巨人主義的浮士德、叔本華的罪惡世界、尼采的超人主義、神聖的意志與理想、波依斯神祕學的精神煉金術。歐陽修的「凝視與傾聽」被召喚出，不是蕭蕭颯颯秋聲賦，而是日耳曼精神幢幢歷史魅影，在這黑焦修士器形之內交纏成碑紋銘記，如禱如頌如訴如祈。這一次，在展廳，聽到了聲音。彷彿是歐陽修的書童，要提出「聲在林間」的報告。

不是日耳曼族，不是德意志國民，不是天主教徒的觀者，能在這黑色神聖空間看到什麼？聽到什麼？為什麼因為一個修士塑像，可以讓人從日耳曼文化神遊到玄學觀念世界？也想起海島的眾多文化圖象，千軍萬馬搶過獨木橋的奔騰與嘈雜，那麼多聲音，但什麼也聽不清楚，可想見製造聲音與想傾聽的雙方，彼此的挫敗。

當再坐火車回小鎮時，已經看不下吳爾芙的「牆上記號」，那一隻牆上小蝸牛引起的玄思幻想。想起香港女作家西西〈哀悼乳房〉裡的浴室描寫。有「陰性書寫」，就有「陰性觀看」，那麼，弗里奇的製作是「陰性製造」還是「陽性製造」？怎麼看，就怎麼想，就怎麼造，就怎麼寫。車窗外，框的是一個具有直線挪動速度的城市景觀，鏡頭固定，鏡像流動不止，就像適才在館內無意誤進的英國當代影像藝術家Tacita Dean的Disappearance at Sea II展區，海岸地平線不變地向右無線前進，這又是「陽性視野」？還是「陰性視野」？這名詞教人錯亂。

因為幻想，產生幻視，熟悉的車程變得陌生，雖然望著窗外看，還是坐過了頭，下錯了站。原來，凝視與聆聽，會使人脫離現實，張口如木，不正是，呆了。

詩意與暴力

第
19
篇

　　進入21世紀，伊朗女藝術家雪琳‧納歇特(Shirin Neshat)2002年
文件大展之作，是影錄媒材中頗扣人心絃之代表，回溯其20世紀末
至新世紀的作品發展，可以看到這位國際藝術家之崛起過程。1998
年，當時原為國立台灣美術館策畫一項與當代書法書寫有關的展
覽，雪琳‧納歇特是擬邀的藝術家之一。雪琳樂意參與，但這策畫
最後被選擇性地變更取消，二年後，雪琳有了代理藝廊，要再公事
聯絡，已要透過經紀者看檔期了。

　　第一次看到雪琳‧納歇特的介紹，是在當代視覺藝術雜誌
《World Art》的封面，一個書寫阿拉伯文滿面的女郎半面相，耳朵
旁出現手銬般的槍口耳環攝影。

　　第二次看到雪琳‧納歇特，是在她紐約唐人區的工作室。一個
甜美的小女人，眼影畫得很大很烏亮，穿著一襲黑色合身的緊身衣
裙，一邊忙著準備她在惠特尼美術菲利普‧莫里士藝廊的新展，一
邊極有效率地拿她的資料給我。第三次看到雪琳‧納歇特，是在
1998年冬，紐約惠特尼美術館面對她的錄影新作〈騷動〉。那是一間
暗室，作品是兩個大螢幕，一邊是一個男性獨唱的演唱會，一邊是
一個面對空席的女性背影。穿著白西裝的男歌唱家開始吟唱一曲詩
歌，正統的唱腔，有板有眼，他的觀眾，座無虛席，清一色白領男

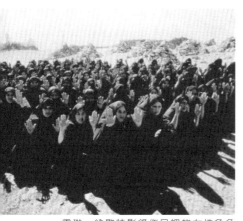

■ 雪琳‧納歇特影錄作品裡的女性角色
（局部影像）

性。當他唱畢，對面螢幕傳來女歌唱者的低吟，男歌唱者訝異地回首，凝視著對面的動作。女歌唱者開始緩緩出聲，所有的音調，都是人類最原始、粗糙、無修辭的聲音，如馬嘶驢鳴、如訴如泣、時而高昂、時而如弦迸裂，嘎噪刺耳。她唱得很認真，全神貫注，所有的喜悅與悲傷都儲存在這無法溝通與被理解的神情、聲音、動作裡。

　　雪琳‧納歇特1957年出生於伊朗，在美國加州柏克萊大學接受大學與研究所藝術課程，1984年移居紐約。90年代之後的作品日漸為藝壇矚目。這位在西方受教育的中東女子，背負著兩條文化的體系，在認同與身分的藝術思潮中，雪琳用她的中東女子系列攝影，以藝術的想像，揭露出她個人的視野。

　　雪琳的作品有一股視覺上的威力與情緒上的張力，她用一種足以撩撥西方人的視覺暴力與隱藏的情慾，呈現出回教文化的傳統與被長期箝制的體制。不可否認，雪琳非常聰明與細膩地善用了兩個當代重要的議題：女性與宗教。在當代名藝術攝影家安德魯‧塞蘭諾(Andres Serrano)的作品裡，我們同樣可以看到以性挑釁宗教的血熱場景。但雪琳與塞蘭諾不同，她夾持了中東回教文化在多元文化對話中，文化無法挑釁文化的藝術權力。她的作品，比塞蘭諾之作容易為觀眾接受，而另外，在掌握文化情緒、政治正確、異文化的統合上，雪琳的女性角色詩意化了這些議題。同樣是以一把槍枝管口瞄準觀眾，雪琳的槍口與美國男性藝術家羅勃‧隆哥(Robert

Longo)的槍口，就是不一樣。
這些比較，使雪琳的個人身分
明顯化，她在作品裡有一些訊
息：我是伊朗婦女、我有個人
世界、我要求平權、自由。但
是，她，還是圍著面紗，她的
臉上，還是充滿回文的祝福或
咒語。感謝阿拉，傳統的枷鎖
釋放了藝術的自由與能量。

■雪琳‧納歇特影錄作品裡的男性角色
（局部影像）

　　事實上，雪琳1974年便移
居美國，伊朗與回教只是她個
人歷史的一部分，雪琳認為，與其認為她的作品是政治意識之作，
不如認為是她擷取此精神體系做為個人藝術創作的內涵。雪琳的作
品，有三個重要的傳媒：文本、圖象與肢體語言，這三項元素形成
她畫面象徵性的語意，此語意，是游離於公眾領域與私人領域之
間，是群體意識與個人意識交界的地帶。很多作品，是雪琳自己扮
演鏡頭的角色，但她不像辛蒂‧雪曼不斷更換面目，雪琳演的只是
一個女性的對象：「她」。這個「她者」的精神世界，是從捲草花圖
案的回文裡泛出，是從手、足、眼尖、容顏的肢體語言裡漫開。

　　雪琳的作品形式分為攝影與錄影，一為靜態，一為動態。前者
的傳達訊息在於本文的書寫，後者在於肢體與聲音的傳遞。她的書
寫，不是直接書寫在身體部分，而是利用攝影科技技巧，重疊在所
選擇的書寫位置。1993年，她在〈呈現出的眼睛〉裡，把阿拉伯文
書寫在其攝影作品的眼白處，這個靈魂之窗，開始狩獵著、凝視
著、銘刻著伊斯蘭的標記。「阿拉的女人」重新被關懷，她們的黑

紗長巾，所要抵拒的是性的吸引，其身體所能暴露的地方只有眼睛，這個「抵拒」是傳統文化下的另一種自然的「承受」，也是長期的無聲壓抑。奉可蘭經之名，奉優美而神聖的書寫回文之名，歷史、宗教、社會體制的粗暴，在這眼白處泛出文化的詩情。如果原始居民文化中的黥面紋身是一種族群的生活美感，這些加諸於肉身上的刺痛與灼熱體制下的傳統，已被視為一種族群的生活精神部分，一種習以為常的生活觀，在其文化本位上，就不是陋習，不是施暴的行為。雪琳站在兩種文化的模糊地帶，用兩種眼神注視阿拉的女人，一個是黑紗長巾內的「她」，一個是黑紗長巾外的「她」。

1994年，雪琳的「阿拉女人」，幾乎都是遊走在暴力與詩意之間，她用「手槍」與書寫回文的肢體重複這種無形而難言的張力。手槍予人的象徵是：暴力、攻擊、防禦、恐嚇、控制，而如曼陀羅般的捲草回文予人的意象是神祕、神聖、權威、遵從、魔魅。這些回文，雪琳往往選擇了一些散文般的詩句。詩文是伊朗的重要文化，如經文之誦，是其生活與精神的重要活動橋樑。1994年，她的〈無相〉，是整面書寫的自己，穿著傳統伊朗婦女的黑袍，持槍面對觀者。她的槍口，有時出現在雙足之間，有時是對準著滿是書寫回文的雙手。1996年的〈無言〉，滿面爬滿文字，槍口在耳際，如同耳環。1997年的〈呢喃〉，文字是出現在左方的男性臉上，女性的黑紗佔了攝影畫面的2／3強，女性的側面之唇，正好銜接著男性的唇際，但兩者的神情冷靜，像是剪接的觸碰。

回文的捲曲帶著符咒一般的神祕，是文字，也是圖象。雪琳在1996年的二件〈無題〉裡，便顯現出回文書寫的裝飾性與特殊神祕性。一件是把回文圖案化地書寫在自己的右手，右手放在唇際，畫面便是一個唇與一隻手。手上的回文，是60年代晚期一位伊朗當代

女詩人Forough Farokhzad的詩句：

無人思及花朵

無人思及魚兒

沒有人要相信

這花園正在死亡

這花園的心在太陽下腫脹

這花園

正慢慢忘記它曾經青綠的時候

　　這白話的詩句裡有淡淡的哀愁，這哀愁覆蓋了槍口的威力。就像在1996年的「無言」裡，一個年輕伊朗女子的臉上爬滿了宗教性的祈文，上面書寫著一位要赴伊朗與伊拉克戰場的男子心聲，他希望榮耀地與朋友戰死沙場，而這榮耀被刻在婦女的臉上時，黥面紋字，信仰已取代了悲苦？唐詩中有杜甫的「兵車行」：「車轔轔，馬蕭蕭，行人弓箭各在腰」，此段有出征的豪氣，「耶孃妻子走相送，塵埃不見咸陽橋。牽衣頓足攔道哭，器聲直上干雲霄。」接下來的這段送別悲楚，卻是啾啾悽慘，使當時原來重男輕女的社會，都要有「生女猶得嫁比鄰，生男埋沒隨百草」的哀嘆。文藝上的反戰，描寫征戰男子，常不如描寫征戰背後的婦孺，但也有一種望夫出征的文化，使孤寡更顯得無奈。

　　另一件1996年的〈無題〉，男孩的身上畫滿了捲草圖案，面無表情地盯著鏡頭。這裡有極其微妙的關係，女性是被包裹在黑袍裡，沒有面貌，沒有身分，露出的手臂，緊緊握住稚童的手，她不是公眾人物，她是社會裡不被記取的某角色。雪琳的肢體語言就在這雙

手緊握之間，有一種張力，一種強制的維繫，盲然的緊握，命定的牽扯。傳統的「美德」，在如此顯影下，帶著一個極大的問題。當21世紀，中東婦女也揹著炸彈投身她們的聖戰，〈無言〉裡那個年輕伊朗女子臉上的祈文，〈無題〉男孩身上的捲草圖案，則溢出了雪琳原有的伊斯蘭世界。

雪琳的二件錄影裝置：〈安克拉治〉與〈騷動〉兩個命題是相對的，前者是下錨、落樁，帶著固定的狀態，後者是騷動、不安、不穩定的狀態。這兩件作品同樣是以女性為角色。在〈安克拉治〉裡，影像上出現的是因背景與黑紗一片漆黑，僅透出頭、手、足局部的女性肢節，或是，鏡頭只剩下一雙裸足。〈騷動〉則是利用男女獨唱的狀態，用詩歌與噪音對峙出伊斯蘭女性的壓抑狀態。很難說雪琳是不是在作品裡暗示著鼓吹伊斯蘭婦女自覺的主張，她的作品裡有一股煽動性，但又彷彿把這一切指涉到文化精神的內涵。在〈網下的陰影〉，雪琳在歐亞交界的伊斯坦堡出沒，在寂靜的古老城市裡飄飄忽忽，顯現出疏離的氣氛，恍若在尋找迷失的自我。這件作品在伊斯坦堡與約翰尼斯堡雙年展中均出現，普遍引起視覺與情緒上的共鳴。伊斯蘭教義主義下的社會，給予雪琳回首她個人文化身分的內容，而後，雪琳扮演的是另一個西方閱讀者的角色，去挖掘與質疑其間的奧妙。

雪琳利用文字、語言、肢體動作，構築了一個轉型中的社會系統。此系統是橫跨在區域主義與全球主義銜接的橋樑之上。當代研究後殖民主義的薩伊德(Edward W.Said)同樣具有阿拉伯伊斯蘭裔的身分，曾經區分出「伊斯蘭」的名詞，一是普遍概念的「伊斯蘭」，一是為歐美西方傳媒所用的一種意識標籤。薩伊德指出，現階段為一種「潛隱的東方主義」是依一個被牢記的核心存在而長年不

衰。這個核心，就是詮釋上的權威，它被放進西方意識型態裡，成爲西方文化的一部分，而又不斷被東方主義學者連貫重複，形成一套邏輯性強，且自我保存能力又綿長的理論系統。薩伊德把「飄移話語理論」產生的反抗之希望，寄託在操作此話語的人，也就是其筆下的一類知識分子。這個知識分子的形象，恰似喬伊斯小說中一位原來順從教會與國家的年輕人反身對這個體制提出的批判，透過這位在《一個年輕藝術家》裡的迪達拉斯(S.Dedalus)之口言道：「我不會服務於我不再相信的，自稱是我家園或教會的東西，我以某種生活或藝術的方式盡量自由、完全表現自己，用自我允許的唯一武器保衛自己——沈寂、流亡、狡黠。」

沈寂、流亡、狡黠，正是夾在兩種文化情境中的飄移話語者之境況，在跳脫舊文化，而又浮移於新文化之外的狀況下，理性的批判與感性的回首，也成爲創作中的一種新情緒，雪琳的藝術，是具有潛隱的東方主義色彩，但她的「飄移」，使她一方面彷若批評了其歸屬的起源本質，另一方面又雙重身分地吟唱了起源的精神。最終根本，回教女子的面紗長掛成爲壓抑與自由的藩籬，這一層的遮遮掩掩，回文的密密麻麻書寫，本文的低吟淺唱，透過槍枝的掌握與權力轉移的暗喻，弱勢角色被定位的潛能裡，有一股尚未被挖掘的精力，等待著甦醒，等待著騷動。

雪琳2002年文件大展裡的作品，將她推到當代最能使用詩性代言的影片創作者之一。她善長使用賦比的手法，兩個黑白影片對峙，弛張交加，沒有語言，只有行動與節奏。她也能跳脫地域采風或記錄性的直述，給予她的作品議題一種「藝術領域上的修辭」，或許，這也源於伊斯蘭遙遠的某種文化特質，一種抗拒與等待兼具的人文風格。21世紀初，伊斯蘭世界的確等待著……。

仙棒與權杖

第
20
篇

　　任性，可以不是曾經擁有，而是長長久久的享受，這應該是很多人共有的私密慾望：被縱容的幻想。

　　在紐約現代美術館的二千年回顧，最後一季的「開放終結」，十一項自60年代至新世紀的展覽當中，一件新世紀人文態度的作品，脫離了當下大小文化爭議、材料物語、生態空間異化等等充滿口腔期與肛門期的視覺喧嘩，而以愉悅態度呈現了一個影錄裝置展。〈長長久久〉（Ever is Over All），是瑞士女藝術家，曾獲1997年威尼斯雙年展新人獎之一，琵琵露蒂・瑞西特（Pipilotti Rist）的錄影作品。展出地點就在「開放終結」子題的「無邪與經驗」與「事態」兩展區之間。「無邪與經驗」是成長人看孩童世界的黑暗面，「事態」是冰冰冷冷的一堆材質變化。〈長長久久〉居於其間，輕快、飄揚、幽默，一掃近年來以嘲諷、譏笑、批判為主的黑色顛覆作品，或是90年代常見的悲觀、厭世之末世情結。

　　琵琵露蒂的個展在2000年登陸紐約，在這之前，她已在德國柏林、維也納、蘇黎世、巴黎等歐洲藝術重要地區展過，這位逐漸被稱為新世紀國際藝術家的創作者，提出的新視域之廣被接受，應該也是水到渠成的現象。若藝術是被視為一種休閒，一種遊戲，而不再附屬於社會文化學的無言抗爭，多數觀眾到美術館與藝郎，期待

的便是簡單的精神紓解。

　　此件作品的現場是兩個影錄大螢幕，中間地帶以蒙太奇的手法交接。左邊是一個以花卉、園圃為主景的影像，對焦、失焦、特寫、長鏡頭一起幻化運用。右邊是一個歐式的中型城鎮街道，一個穿著藍衣、亮晶晶紅鞋的淑女，手裡拿著一個權杖式的長木棍，杖頭如大花蕾一般。造形應該是源自美國童話故事《綠野仙蹤》（The Wizard of Oz）的小女孩桃樂絲。早年電影明星茱蒂‧葛蘭演的桃樂絲，那個被龍捲風吹到夢幻地的奇遇主人翁，便是以如此經典造形傳世。〈長長久久〉的音樂輕曼愉快，鏡頭在花朵與飄逸的藍色蕾絲衣裙間交錯挪動。揮著權杖的女郎，好像拿著一個大棒棒糖，從街頭一路春風拂面地走過來。走過來，走過來，突然之間，她揮起木杖，姿態優雅地打破停在路邊的車窗，一輛接一輛，在慢動作的鏡頭之下，玻璃如水晶般迸開，街角轉進了一位警察，兩人距離愈來愈近，等到就要「抓到」時，走過來的胖胖壯壯女警，卻是頷首微笑，對女郎微微致意，繼續向前走。琵露蒂自我縱容的白日夢，在此非常合乎人性地與觀眾分享了共同的慾望：寵溺的快感。

　　故事就是如此一再重複，街頭到街角，一條街裡，整排路邊停車的小汽車，在一個春風拂面的好日裡，被一個快樂的女郎一一打破玻璃，看不出暴力或情緒上的宣洩，就是簡簡單單的「我高興，有什麼不可以？」而最妙筆生花之處，是女警的微笑，彷若是稱許一小孩，竟難得有此好興致。整個影片，拍得非常唯美，漂亮的鮮花，細緻的裙角，美麗的女郎，乾淨的街道，柔悅的音樂。輕輕快快，打破車窗那刹那，讓人也跟著看得心花怒放。

　　選用1900年坎薩斯小說家鮑門（Lyman Frank Baum 1856-1919）筆下兒童奇幻故事《綠野仙蹤》為版本，根據1939年版的音樂片人

物爲造形設計，琵琶露蒂的「奧茲」世界，沒有一般文學界、社會學界研讀這經典小說的嚴肅性。鮑門的「奧茲」，書寫背景爲美國資本企業崛興之際，鮑門書中的人物象徵，東西南北巫師、巫婆、仙女，常被一些社會學家、歷史研究者視爲政治性的寓言角色。例如西方代表鐵路工業，東方代表金融企業，北方代表企業勞工，南方代表農民。另外，主要人物中的稻草人需要知識，象徵農民無知；鐵人需要良心，象徵工業發展要有人性；獅子需要勇氣，象徵勞方工會要站出來。至於奧茲的那位巫師，被喻爲美國總統，虛張聲勢，只能用幻影托大自我形象罷了。由於鮑門是當時極少數黨「Populist」的黨員，不管是有意，或僅是附會，鮑門的《綠野仙蹤》使他成爲世界級的兒童寓言文學家。一如「愛麗絲夢遊仙境」，「奧茲」也成爲一個具有百般象徵、理想、夢幻的奇異王國。書中小女孩的鞋子，具有旅行魔力，原本顏色是銀色的，在1939年米高梅電影廠拍攝的經典歌舞片中，茱蒂・葛蘭穿的是紅色的，於是，藍衣紅鞋加上兩個麻花辮，成爲小女孩桃樂絲的造形商標。至於那句：「家是最好的地方」（There is no place like home），則成爲政治意識淡化後，另一起「家庭價值觀」的傳世名言。

每逢美國總統大選之際，一些美國高中歷史老師，就援用《綠野仙蹤》做爲一時教材。「奧茲」被塑造一百週年之際，網站討論區裡，亦常見新生代的「歷史觀」。遠至蘇俄，1994年也拍攝了俄國版本的「綠野仙蹤」，由伏可夫（Alexander Volkov）改寫，電影劇本據說最接近原著。成立於1891年的美國人民黨，主張保護農民爲政黨方向，1917年俄國革命之前的舊俄社會黨員，也用了Populist。這個由農業社會過渡到工業資本社會的「民粹」名詞，事實上在《綠野仙蹤》一書中並未被明顯提出，此書的歷史意識型態也與日淡

■ 瑞西特　長長久久　錄影、聲音裝置　1997　（局部影像）

化。於今，一般人看《綠野仙蹤》，所擷取的只是一些單純的勵志向
上精神，勇氣、愛心、知識與回顧家園這四個嚮往。

　　至於琵琶露蒂如何詮釋這個《綠野仙蹤》的經典故事，我們看
到的是文文象徵意義的全然抽離。桃樂絲走的金黃色大道，如果被
喻示是邁向資本的黃金之路，琵琶露蒂的街頭磚路，就是一條舉目
皆是的尋常之徑。琵琶露蒂的「綠野仙蹤」，沒有任何社政理想的色
彩，這本書內容的挪用，只是她的童年記憶，一個簡單的小女孩遊
歷故事，她甚至用輕鬆快意的態度，取代了桃樂絲焦慮的返鄉之
心。這個原本充滿符號性的劇本，到了這位當代女藝術家手裡，唯
一具有意義的符號是女郎手中的權杖。這個象徵魔法力量的物件，
在〈長長久久〉裡成為一個濫用的慾望工具。原本要靠努力才能獲
得的魔杖，至此則變成一個天賦女權的巨大仙女棒。這不是白日
夢，是什麼？這兩則相隔一百年的「童話」，述說的是二種時代的女

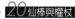

孩類型，桃樂絲被塑造成美國舊傳統價值的女孩，行走在她的智仁
勇之旅裡；藍衣女郎則是當代無憂無慮的任性快意族，但她回顧的
女性世界更古老，直溯到童年的原始慾望，一個無責任負擔下的社
會任意烏托邦。

　　把私密的幻想付諸藝術，是琵琶露蒂的一貫創作風格。因爲其
提出的私密大都與原慾有關，她索性把私密的想像公開，以便引起
觀衆的共鳴。她有一件作品也是別具心裁，先在藝廊放一個螢幕，
大眼睛看了什麼？想了什麼？私密的念頭如果呈現在額頭上，那會
怎麼樣？例如，一個光溜溜的裸體男性，意氣煥發。鏡頭隨他的意
識流轉，包括轉到藝術家看到的超級市場水果攤。腦門想的，眼睛
看的，都出現在鏡頭上，意識流得很寫實，性幻想可隨腦攜帶。相
較一些腳踏色情與藝術之間的當代藝術，煽情者總是用技藝拍妓
藝，因爲使用高科技拍色情，就變成很藝術，大家不敢得罪高科
技，有科技當金鐘罩或鐵布衫的色情，就統統變成很藝術了。琵琶
露蒂剪接的，則是一種日常生活裡的私密視界與幻想，手法沒有驚
怖聳動，反而是像行雲流水，沒有刻意諷刺或揭示特殊意義，也沒
有解構或建構，只是愉悅或流浪式的尋覓，一些有趣的遐思，一些
閒逛的快意，不算太野蠻或強制地散播訊息，只是把私密幻想引進
公衆流轉的意象裡，闔盞間沒有太強的置入情緒。

　　如果沒有讀過《綠野仙蹤》，沒有看過電影，或是沒有該書的研
究資料，只是純粹看琵琶露蒂的〈長長久久〉，那麼，至少有一個快
感可以與中文讀者分享，那就是曹雪芹紅樓夢中的「晴雯撕扇」，一
種被縱容的愉悅享受。但我們也相信，這種愉悅絕不能「長長久
久」，倘若晴雯成天只要撕扇，桃樂絲不斷要打破車窗，那麼此「生
豔」之情，就可能變成「生厭」之舉了。

國家圖書館出版品預行編目資料

非藝評的書寫：給旁觀者的藝術書＝
Nothing about Critique

高千惠／著. — 初版.
— 台北市：藝術家 , 2005〔民94〕
面：15×21公分.

ISBN 986-7487-54-0（平裝）

1. 藝術—評論

901.2 94011183

非藝評的書寫 Nothing about Critique
給旁觀者的藝術書

高 千 惠　著

發行人｜ 何政廣
主編｜ 王庭玫
責任編輯｜ 黃郁惠、王雅玲
美術編輯｜ 陳力榆

出版者｜ 藝術家出版社
台北市重慶南路一段147號6樓
TEL：（02）2371-9692〜3
FAX：（02）2331-7096
郵政劃撥：01044798 藝術家雜誌社帳戶

總 經 銷　時報文化出版企業股份有限公司
桃園縣龜山鄉萬壽路二段351號
TEL：（02）2306-6842

製版印刷 欣佑印刷
初版 2005年6月
定價 新台幣200元

ISBN 986-7487-54-0（平裝）

法律顧問 蕭雄淋